又玄 高裕燮 全集

5

# 高麗靑瓷

又玄 高裕燮 全集
5

# 高麗靑瓷

悅話堂

## 일러두기

· 이 책은 1939년 일본의 호운샤(寶雲舍)에서 간행된『조선의 청자(朝鮮の靑瓷)』의 완역본(진홍섭 옮김, 을유문화사, 1954; 삼성문화재단, 1977)을 전면 수정 보완한 것이다.

· 원문의 사료적 가치를 존중하여, 오늘날의 연구성과에 따라 드러난 내용상의 오류는 가급적 바로잡지 않았으며, 명백하게 저자의 실수로 보이는 것만 바로잡았다.

· 저자의 글이 아닌, 인용 한문구절의 번역문은 작은 활자로 구분하여 싣고 편자주(編者註)에 출처를 밝혔으며, 이 중 출처가 없는 것은 한문학자 김종서(金鍾西)의 번역이다.

· 외래어는, 일본어는 일본어 발음대로, 중국어는 한자 음대로 표기했으며, 그 밖의 외래어 표기는 현행 외래어표기법에 맞추어 바꾸었다.

· 일본의 연호(年號)로 표기된 연도는 모두 서기(西紀) 연도로 바꾸었다.

· 주(註)는 모두 편집자가 단 것이다.

· 이 외의 편집에 관한 세부적인 내용은「『고려청자』 발간에 부쳐」(pp.5-8)를 참조하기 바란다.

**The Complete Works of Ko Yu-seop, Volume 5**
**Goryeo Celadon Porcelain (translated by Jin Hong-seop)**

This Volume is the fifth one in the 10-Volume Series of the complete works by Ko Yu-seop (1905-1944), who was the first aesthetician and historian of Korean arts, active during the Japanese colonial rule over Korea. This Volume contains an unabridged translation of "Celadon Porcelain of Korea," published by Hounsha of Japan in 1939, which is the author's only published book while he was alive.

By reviewing Japanese scholars' studies, the author compiled literature and data organized by year, and wrote, from aesthetic/art historical and empirical perspectives, on the following topics on celadon porcelain: definitions, names, origins, classifications, changes, kiln sites, oral traditions, excavations, and interpretations.

# 『高麗靑瓷』 발간에 부쳐

## '又玄 高裕燮 全集'의 다섯번째 권을 선보이며

학문의 길은 고독하고 곤고(困苦)한 여정이다. 그 끝 간 데 없는 길가에는 선학(先學)들의 발자취 가득한 봉우리, 후학(後學)들이 딛고 넘어서야 할 산맥이 위의(威儀)있게 자리하고 있다. 지난 시대, 특히 일제 치하에서의 그 길은 이루 말할 수 없이 험난하고 열악했으리라. 그러나 어려운 시기에도 우리 문화와 예술, 정신과 사상을 올곧게 세우는 데 천착했던 선구적 인물들이 있었으니, 오늘 우리가 누리는 학문과 예술은 지나온 역사에 아로새겨진 선인(先人)들의 피땀 어린 결실로 이루어진 것이다.

우현(又玄) 고유섭(高裕燮, 1905-1944) 선생은 그 수많았던 재사(才士)들 중에서도 우뚝 솟은 봉우리요 기백 넘치는 산맥이었다. 우리나라에서 최초로 미학과 미술사학을 전공하여 한국미술사학의 굳건한 토대를 마련한, 한국미술의 등불과 같은 존재였다. 그러나 해방과 전쟁·분단을 거쳐 오늘에 이르면서 고유섭이라는 이름은 역사의 뒤안길로 잊혀져 가고만 있다. 또한 우리의 미술사학, 오늘의 인문학은 근간을 백안시(白眼視)한 채 부유(浮游)하고 있다. 이러한 때에, 우리는 2005년 선생의 탄신 백 주년에 즈음하여 '우현 고유섭 전집' 열 권을 기획했고, 두 해가 지난 2007년 겨울 전집의 일차분으로 제1·2권 『조선미술사』 상·하, 그리고 제7권 『송도(松都)의 고적(古蹟)』을 선보였다. 그리고 또다시 두 해가 흐른 오늘에 이르러 두번째 결실을 거두게 되었

다. 마흔 해라는 짧은 생애에 선생이 남긴 업적은 육십여 년이 흐른 지금에도 못다 정리될, 못다 해석될 방대하고 심오한 세계지만, 원고의 정리와 주석, 도판의 선별, 그리고 편집·디자인·장정 등 모든 면에서 완정본(完整本)이 되도록 심혈을 기울여 꾸몄다. 부디 이 전집이, 오늘의 학문과 예술의 줄기를 올바로 세우는 토대가 되고, 그리하여 점점 부박(浮薄)해지고 쇠퇴해 가는 인문학의 위상이 다시금 올곧게 설 수 있기를 바란다.

'우현 고유섭 전집'은 지금까지 발표 출간되었던 우현 선생의 글과 저서는 물론, 그 동안 공개되지 않았던 미발표 유고, 도면 및 소묘, 그리고 소장하던 미술사 관련 유적·유물 사진 등 선생이 남긴 모든 업적을 한데 모아 엮었다. 즉 제1·2권 『조선미술사』 상·하, 제3·4권 『조선탑파의 연구』 상·하, 제5권 『고려청자』, 제6권 『조선건축미술사 초고』, 제7권 『송도의 고적』, 제8권 『우현의 미학과 미술평론』, 제9권 『조선금석학(朝鮮金石學)』, 제10권 『전별(餞別)의 병(瓶)』이 그것이다.

『고려청자』는 유일하게 우현 선생 생전에 간행된 것으로, 1939년 일본 도쿄의 호운샤(寶雲社)에서 일본어로 『조선의 청자(朝鮮の靑瓷)』라는 제목으로 선보인 바 있다. 우현 선생 사후인 1954년 선생의 문도(門徒)인 수묵(樹默) 진홍섭(秦弘燮) 선생이 우리말로 옮겨 을유문화사(乙酉文化社)에서 『고려청자(高麗靑瓷)』라는 제목으로 출간했고, 이후 1977년 삼성문화재단(三星文化財團)에서 '삼성문화문고 제94권'으로 다시금 선보인 바 있다. 이번에 새로이 선보이는 『고려청자』는 1939년 초판(일본어판)을 저본으로 삼아 대교(對校)하여 초판본과 재판본의 오자(誤字) 및 오류를 정정하고, 역자인 진홍섭 선생의 애정 어린 교열을 통해 오늘의 독자들이 좀더 쉽게 접할 수 있도록 난해한 한문식 문장이나 한자어를 알기 쉽게 풀어서 서술하였다.

이 책을 다시 발간하면서 많은 부분 세심한 주의를 기울여 새로이 편집했

다. 현 세대의 독서감각에 맞도록 본문을 국한문 병기(倂記) 체제로 바꾸었고, 본문에 인용된 한문 구절은 기존의 번역을 인용하거나 새로 번역하여 원문과 구별되도록 작은 활자로 싣고, 책 말미의 편자주(編者註)에 출처를 밝혀 주었다.

우현 선생은 생전에 미술사 제반 분야를 연구하면서 당시 유물·유적을 담은 사진 수백 점을 소장해 왔는데(그 중 일부는 우현 선생이 직접 촬영한 것이다), 이 책을 편집하면서 원저인 1939년 초판본에 실린 도판을 모두 싣는 것을 원칙으로 하여 선생 소장 사진 중에서 일부 수록하고, 대부분의 도판은『조선고적도보(朝鮮古蹟圖譜)』등 옛 문헌에 실린 것들을 사용했으며, 원본에는 없지만 내용상 필요한 도판을 다소 추가 수록하기도 했다.

책 앞부분에는 이 책에 대한 '해제'를 싣고 책 말미에는 초판 및 재판에 실었던 역자의 서문을 재수록하여 간행 경위를 참고할 수 있도록 했다. 더불어 책 말미에 어려운 한자어나 전문용어에 대한 '어휘풀이' 팔십여 개를 수록했고, 우현 선생의 생애를 한눈에 볼 수 있도록 작성한 '고유섭 연보'를 실었다.

편집자로서 행한 이러한 노력들이 행여 저자의 의도나 글의 순수함을 방해하거나 오전(誤傳)하지 않도록 조심에 조심을 거듭했으나, 혹여 잘못이 있다면 바로잡아지도록 강호제현(江湖諸賢)의 애정 어린 질정을 바란다.

이 책을 출간하기까지는 많은 분들의 도움이 있었다. 우현 선생의 문도(門徒)인 초우(蕉雨) 황수영(黃壽永) 선생께서는 우현 선생 사후 그 방대한 양의 원고를 육십여 년 간 소중하게 간직해 오시면서 지금까지 많은 유저(遺著)를 간행하셨으며, 미발표 원고 및 여러 자료들도 훼손 없이 소중하게 보관해 오셨고, 이 모든 원고를 이번 전집 작업에 흔쾌히 제공해 주셨으니, 이번 전집이 출간되기까지 황수영 선생께서 가장 큰 힘이 되어 주셨음을 밝히지 않을 수 없다. 수묵 진홍섭 선생께서는 이 책의 옮긴이로서 구순(九旬)의 노구에도 불구

하고 기존의 번역문을 다시금 검토하여, 오기(誤記)나 오역(誤譯) 등을 바로 잡아 주시고, 일본식 용어나 어려운 한자어를 우리말로 풀어 주셨다. 석남(石南) 이경성(李慶成) 선생과 우현 선생의 차녀 고병복(高秉福) 선생은 황수영·진홍섭 선생과 함께 우현 전집의 '자문위원'이 되어 주심으로써 큰 힘을 실어 주셨다. 그러나 애석하게도 이경성 선생께서는, 전집의 이차분 발간작업이 한창 진행 중이던 지난 2009년 11월 우리 곁을 떠나가시고 말았다. 이 자리를 빌려 삼가 고인의 명복을 빈다.

불교미술사학자 이기선(李基善) 선생은 원고의 교정·교열, 어휘풀이 작성 등 많은 조언과 도움을 주셨고, 미술사학자 강경숙(姜敬淑) 선생은 해제를 집필해 주셨으며, 한문학자 김종서(金鍾西) 선생은 본문의 일부 한문 인용구절을 원전과 대조하여 번역해 주시고, 어휘풀이 작성에도 도움을 주셨다. 더불어 이 책의 책임편집은 백태남(白泰男)·조윤형(趙尹衡)이 담당했음을 밝혀 둔다.

황수영 선생께서 보관하던 우현 선생의 유고 및 자료들을 오래 전부터 넘겨받아 보관해 오던 동국대학교 도서관에서는 전집 발간을 위한 원고와 자료 사용에 적극적으로 협조해 주었다. 동국대 도서관 측에 이 자리를 빌려 감사드린다.

끝으로, 인천은 우현 선생이 태어나서 자란 고향으로, 이러한 인연으로 인천문화재단에서 이번 전집의 간행에 동참하여 출간비용 일부를 지원해 주었다. 인천문화재단 초대 대표 최원식(崔元植) 교수, 그리고 현 심갑섭(沈甲燮) 대표께 깊이 감사드린다.

2009년 11월
열화당

# 문사철(文史哲)로 풀어낸 청자의 역사와 미학

강경숙(姜敬淑) 미술사학자

## 1.

우현(又玄) 고유섭(高裕燮) 선생은 마흔이라는 짧은 생애 동안 한국의 미학과 미술사학의 기초를 수립한 거목으로, 독일 근대철학을 바탕삼아 양식사·정신사·사회경제사를 두루 섭렵하여 실증주의에 의한 특유의 방법론을 이루었다. 일제강점기라는 시대 상황으로 식민지사관에서 자유롭지 못한 측면도 있었지만, 그러나 이후 선생을 능가하는 미술사학자가 과연 배출되었는가.

『고려청자』는 일본 호운샤(寶雲舍)에서 발행한 '도운분코(東雲文庫)' 시리즈 제5권 『조선의 청자(朝鮮の靑瓷)』(1939)가 그 원본으로, 개성박물관장을 지낸 진홍섭(秦弘燮) 선생이 우리말로 번역하여 1954년 을유문화사에서 출간되었다. 1977년에는 전문용어 등을 일부 수정 보완하여 '삼성문화문고 제94호'로 정정판이 나온 바 있는데, 우현 선생 탄생 백 주년을 맞아 새로이 기획된 이 전집의 제5권으로 다시금 선보이게 되었다.

이 책은 지금으로부터 칠십 년 전 일본 학자들의 연구를 섭렵하는 가운데, 한국 사람의 입장에서 문헌과 편년자료, 그리고 미학과 미술사관을 기준으로 청자의 역사를 실증적 입장에서 객관적으로 기술하고자 노력한, 한국인에 의해 씌어진 고려청자에 관한 최초의 문헌이라는 점에서 자못 그 의의가 크다.

『고려청자』는 크게 청자의 정의, 명칭, 발생, 종류, 변천, 요지, 전세(傳世)와 출토, 그리고 감상 등 여덟 개 항목으로 구성되어 있어서, 청자의 거의 모든 내용을 고루 기술한, 이른바 '고려청자사(高麗靑瓷史)'라 할 수 있다.

## 2.

우현 선생은 청자의 정의를, 유약에 의해 결정되는 표면 색을 기준으로 할 때 '청색계 자기'로 규정하고, 도자계에서 말하는 유약은 소다유·연유(鉛釉)·회유(灰釉)의 세 종류로서 청자는 회유임을 지적한다. 하지만 우현 선생 자신이 실험을 한 것은 아니고 주로 인용하는 식으로 기술하고 있는데, 예컨대 『자완(茶わん)』에 실린 다케나카 규시치(竹中久七)의 글을 길게 인용하면서, 고려청자란 철분이 함유된 회유를 씌워 환원염 번조(燔造)에 의해 생겨난 '청록색 자기'라는 점을 한 번 더 확실히 정의하고 있다.

청자의 명칭에 관해서는 두 가지 문제를 다루고 있다. 첫째는 청자의 한자 표기를 '靑磁'로 해야 하는가, 아니면 '靑瓷'로 해야 하는가 하는, '磁'자와 '瓷'자의 고증 문제이다. 선생은 『고려사(高麗史)』, 서긍(徐兢)의 『선화봉사고려도경(宣和奉使高麗圖經)』, 이규보(李奎報)의 『동국이상국집(東國李相國集)』, 이제현(李齊賢)의 『익재집(益齋集)』 등에서 청자의 한자 표기를 하나하나 찾은 후, '瓷'로 쓰는 것이 가장 옛 맛이 난다고 결론짓고 있다. 최근에는 몇몇 학자만이 '靑瓷'라고 할 뿐 대부분은 '靑磁'로 표기하는 추세이지만, 나는 '靑瓷'로 쓰고 있다.

둘째는 청자의 색을 '비색(秘色)'과 '비색(翡色)'으로 표기한 것에 대한 의견이다. "도기의 빛깔이 푸른 것을 고려인은 비색(翡色)이라고 한다"는 서긍의 글에도 불구하고 우현 선생은 고려인들이 '비색'이라 한다는 점에는 큰 관심을 두지 않았다. 오히려 '비색(秘色)'은 중국의 『경덕진도록(景德鎭陶錄)』에 "자색(瓷色)을 특히 가리켜 일렀을 뿐"이라는 점과, 오타니 고즈이(大谷光

瑞)의 주장인 "비색(秘色)이란 글자는 궁중의 비밀이라는 뜻이 아니라 푸른 유색(釉色)이 타의 모방을 허락지 않았기 때문에 생긴 과칭(誇稱)"이라는 해석 등을 타당하다고 보고 있다. 여기에 더하여 선생은『강희자전(康熙字典)』의 "비(秘)는 향기로운 풀〔香草〕"이라는 풀이를 소개하면서 '향초라는 풀과 관계가 있지 않았을까' 라는 또 다른 의견을 제시하기도 했다.

'秘'와 '翡'의 어원을 밝히는 일도 중요하지만, 고려시대 사람들은 중국에서 청자의 색을 '秘色'으로 표기하는 사실을 인지하지 못한 것이 아니라, 오히려 송(宋)나라 청자의 '秘色'과는 다른, 고려만의 독특한 비취옥에 비유되는 색감에 자부심을 갖고 독자적으로 '翡色'으로 표기했다고 해석하는 것은 어떨까 싶다.

또한, 선생이 한치윤(韓致奫)의『해동역사(海東繹史)』에서 인용했다는『수중금(袖中錦)』은 청나라 때 조용(曹溶)이 찬한『학해유편(學海類編)』에 편집되어 있는 남송시대 태평노인(太平老人)의 글로, 여기에는 천하제일을 논하는 여러 가지 종목 가운데 하나로 '고려비색(高麗秘色)'(중국에서 표기하는 '秘'자를 쓰고 있다)을 꼽고 있다. 태평노인과 같은 사람이 중국의 유명한 청자를 몰라서가 아니라, 중국청자에 비해 고려청자의 비색이 더 좋았기 때문에 송나라 청자를 제쳐 놓고 고려 비색을 천하제일로 기술한 것이다. 따라서 고려청자의 비색은 그야말로 세계 제일의 아름다움을 가지고 있었고, 중국의 '秘色'이 아니라 고려만의 독특한 '翡色'이었음을 알 수 있다. 이처럼 고려 청자문화의 정체성에 관한 우현 선생의 고민은, 이 점에서는 그다지 부각되지 않고 있다.

청자의 발생 시기에 대해서는 두 곳의 기록에 근거하여 11세기 문종대(文宗代, 1046-1083)로 판단했다. 그리고 가장 중요한 절대편년 자료인 '순화사년명(淳化四年銘) 항아리'에 대해서는 앞으로 논의해야 할 문제로 남기면서 선생 자신의 생각은 유보했다. 다만 고야마 후지오(小山富士夫)가『자완』에 발

표한 순화사년명 항아리에 대한 글 중에 '청자'라고 주장한 부분을 소개하는데 그치고 있다. 아마도 순화사년명 항아리가 세상에 알려진 지 얼마 되지 않았기 때문이 아닐까 한다. 순화 4년은 993년이므로, 이 항아리가 고려청자 발생 시기 설정에 중요한 편년자료가 됨에도 불구하고, 우현 선생은 진짜 청자로 보아야 하는가에 대한 확신이 없었기 때문에 "고려청자의 발생은 잡힐 듯하면서 아직 잡히지 않는 매우 흥미있는 문제지만, 현상(現狀)으로서는 단정할 수 없는 문제이기도 해서 금후의 연구를 기다리는 바가 많다"라 결론짓고 있다.

1989년 황해남도 봉천군 원산리 소재 벽돌가마터〔塼築窯〕 발굴 중에 순화삼년명 두형제기(豆形祭器)와 순화사년명 청자편이 여러 점 출토되었다. 이에 순화사년명 항아리(현 이화여자대학교 박물관 소장)가 원산리 가마에서 제작되었고 초기 청자라는 것에는 요즈음 학자들 거의가 동의하고 있다. 고야마 후지오의 판단이 옳았던 것이다.

우현 선생은 청자에 관한 가장 오래된 기록으로 고려 광종(光宗) 9년(958)에 입적한 원종대사혜진탑비(元宗大師慧眞塔碑, 현 경복궁 소재)의 내용에 주목하고, 비문 중에 나오는 '금구자발(金釦瓷鉢)'을 절강성의 월주요(越州窯)에서 생산된 중국청자로 판단했다. 아울러 『리부오키(李部王記)』의 기록, 『도기강좌(陶器講座)』에 게재된 고야마 후지오, 오자키 노부모리(尾崎洵盛)의 글도 참고로 소개하고 있지만, 선생 자신은 금구자발에 관한 여러 문헌의 내용을 섭렵하는 가운데, 광종 때 월주요의 금구자발이 들어왔다고 해서 그때를 고려청자의 개시 시기로는 볼 수 없음을 분명히 하고 있다. 그 대신 1123년의 견문기인 서긍의 『선화봉사고려도경』에 실린 청자준(靑瓷罇)과 청자향로에 관한 기록에 특히 주목했다. 고려의 청자는 월주 고비색(古秘色)과 여주(汝州) 신요기(新窯器)와 비슷하며, 사자 모습의 향로〔狻猊出香〕만은 특이하여 특별히 기록한다는 내용인데, 따라서 우현 선생은 서긍이 고려를 방문해 있을

1123년경이 고려청자만의 특색이 이미 완성된 때이므로 그 앞의 오십 년 정도는 발전의 과도기로 보아도 좋을 것이라 전제하고, 고려청자의 발생 시기를 문종대에 둔 것이다.

더불어 발생 시기를 같은 문종대에 두고 있는, 『조선도자감상(朝鮮陶磁鑑賞)』에 실린 우치야마 쇼조(內山省三)의 글과, 『조선고려도자고(朝鮮高麗陶磁考)』에 실린 나카오 만조(中尾萬三)의 글을 동시에 소개하면서도, 우현 선생은 이들이 잘못 판단한 내용의 오류를 지적한다. 또 『조선과 만주(朝鮮及滿州)』에 실린 가와이 히로타미(河合弘民)의 글 중에 언급된 인용 문헌에 대해서도 역사 해석의 오류를 지적하고 있다. 이처럼 선생은 청자의 발생에 관해서 보다 실증적이고 정확한 연구를 하고자 애썼다.

## 3.

청자의 종류에 관해서는 다른 항목에 비해 특히 많은 지면을 할애하고 있다. 일단, 상감(象嵌)이 없는 비색청자(翡色靑瓷)를 한 그룹으로 구분하고, 여기에 음각·양각·투각·상형 등의 다양한 기법으로 문양을 새긴 명품들을 소개했다. 다음으로 상감청자를 또 한 그룹으로 분류했는데, 이 분류의 기준은 상감이다. 선생은 상감기법을 고려의 독자적인 창안으로 보았고, 이는 오늘날까지 거의 모든 학자들이 이어받고 있는 독창적인 이론이 되었다.

그런데 김재열은 1997년에 발표한 「고려도자의 상감기법 발생에 관한 일고찰: 원(proto)상감문의 존재를 중심으로」(『호암미술관연구논문집』 2)라는 글에서, 기법상의 차이는 있지만 상감의 원류는 이미 송대 초기에 있었다는 점을 지적하고 있다. 그가 말하는 원상감문 청자가 기법상 송의 영향을 받은 것이기는 하지만, 우현 선생이 말하는 12-13세기의 고려 상감청자와는 거리가 있다. 초기에는 중국의 영향이 감지되지만 고려는 독자적인 상감청자의 특색을 이루었고, 그 때문에 중국인에게도 크게 선호되었던 것이다.

이처럼 상감기법은, 이를 바람직한 방향으로 발전시켜 나간 고려의 창안이라고 보아도 큰 무리가 없다고 판단된다. 이 밖에도 우현 선생은 백색퇴화문청자(白色堆花文靑瓷)·화청자〔畵靑瓷, 또는 회고려(繪高麗)〕·진사청자〔辰砂靑瓷, 또는 유리홍청자(釉裏紅靑瓷)〕 등의 특징을 지적했고, 특히 화금청자(畵金靑瓷) 제작의 배경을 충렬왕대(忠烈王代)에 둔 점이 주목된다.

 다음으로 우현 선생이 특별히 중요시한 것은 명문(銘文)이 새겨진 청자다. 이들은 청자의 모든 것을 간직하고 있기 때문이다. 명문의 내용에 따라 시문(詩文) 청자(여덟 점), 간지명(干支銘) 청자(두 점), 간지 및 관아명(官衙銘) 청자(한 점), 향기(享器, 한 점), 관아명 청자(다섯 점), 능 이름이 새겨진 청자(한 점) 등을 들고, 각각의 명문 내용을 해석하여 소개하고 있다. 이들 대부분은 최근까지 인용되고 있으며, 다만 '홀지초번' 명청자완('忽只初番' 銘靑瓷盌), 청자상감 '순마' 명(靑瓷象嵌 '巡馬' 銘) 파편, 청자상감 '동녕부' 명병(靑瓷象嵌 '東寧府' 銘甁) 등의 소재지는 현재 확인되지 않고 있다. 무엇보다도 시문 청자 여덟 점의 시구 해석은 우현 선생의 문학적 소양과 청자 감상법을 한껏 느낄 수 있을 뿐 아니라, 고려인들의 풍류와 사상을 엿볼 수 있어, 이 책『고려청자』의 백미라 할 수 있겠다.

 「청자의 변천」에서는 변천과정을 네 시기로 구분한 나카오 만조와 고야마 후지오의 설을 소개했다. 이들의 1기와 2기의 구분은 상감청자의 출현을 중심으로 시도된 것이어서 상감 발생 시기가 기본적인 관심사였는데, 우현 선생도 이러한 풍조에 편승하여 기술하고 있다. 상감 발생 시기를 추론하기 위해 인종(仁宗) 장릉(長陵) 및 명종(明宗) 지릉(智陵)의 출토품과『선화봉사고려도경』의 내용을 기본으로 입론하는 가운데, 주로 나카오 만조의 주장을 소개하고 있다. 또 상감청자가 매너리즘으로 흐르는 시기를 3기로 보았는데, 그 예로 북방의 영향을 받았다고 본 화금청자·진사·화청자 등의 회화적인 문양을 들었다. 4기는 간지·관사 이름이 새겨진, 충렬왕대 이후 퇴락한 상감청자 등

이 나타난 시기다. 우현 선생은 당시의 청자 변천사 이론을 가장 주도적으로 이끌었던 나카오 만조와 고야마 후지오의 설에서 크게 벗어나지 않았지만, 각 시기의 특징을 잘 파악하고 있었기 때문에 나름대로 다음과 같이 네 시기 구분을 제시했다.

제1기 문종조(1047)-인종조(1146) 약 백 년
제2기 의종조(1147)-원종조(1247) 약 백 년
제3기 충렬왕조(1248)-충선왕조(1313) 약 칠십 년
제4기 충숙왕조(1314)-공양왕조(1392) 약 팔십 년

참고로, 위에 표기한 시기 구분의 오류를 바로잡으면 다음과 같다.

제1기 문종조(1046)-인종조(1146) 약 백 년
제2기 의종조(1146)-고종조(1247) 약 백 년
제3기 고종조(1248)-충선왕조(1313) 약 칠십 년
제4기 충숙왕조(1313)-공양왕조(1392) 약 팔십 년

이 도식적인 시기 구분은 당시로서는 청자 변천의 객관성을 제시하고자 노력했다는 점에서 그 의의를 찾을 수 있다.

다음은 청자의 요지에 관한 내용으로, 우현 선생은 『고려사』 『동국이상국집』 『보한집(補閑集)』 등의 문헌에 보이는 판적요(板積窯)·월개요(月盖窯)·남산요(南山窯)·귀정사도요(歸正寺陶窯) 등을 언급하며, 이규보의 『동국이상국집』에 나오는 남산요만이 청자요이고, 나머지는 모두 기와요로 판단하고 있다. 이규보가 생존했던 12세기 후반에서 13세기 전반에는 강진·부안이 청자 제작의 중심지였기 때문에, 과연 개경 근처에 있었으리라고 보는 남산요

의 실체는 문제가 된다. 물론 '남산'이라는 이름의 산이 강진이나 부안에 있을 수는 있겠으나, 이들 지역에 남산이 있다는 이야기는 아직 듣지 못했다. 그러나 우현 선생이 이규보의 시와 『보한집』의 시 구절을 번역 제시함으로써 독자들의 상상의 영역을 시적으로 이끌어 준 점은 후학들에게 좋은 귀감이 되고 있다.

또한 『도기강좌』22권에 실린 고야마 후지오의 「고려의 고도자(高麗の古陶磁)」라는 글에서 다룬 청자 가마터의 내용을 정리하여 다시 소개한 것은, 1939년 당시 청자 가마터의 실태를 파악하는 데 큰 도움이 된다. 『이왕가미술관도록(李王家美術館圖錄)』의 내용을 인용함으로써 가마의 구조에 대한 독자들의 이해를 돕고자 한 노력에서도 우현 선생의 성의를 엿볼 수 있다.

**4.**

청자의 전세품(傳世品)에 관한 부분에서는 두 사람의 시를 소개하고 있다. 하나는 목은(牧隱) 이색(李穡, 1328-1396)의 「청자반 다섯, 술잔 열 개」라는 시로, 그 일부의 내용 중에 "벽옥의 광채 발하여 푸른 하늘에 비추어라. / 한번 보매 내 눈 맑게 해줌을 알겠거니 / 후일 비린내로 더럽힐 일 없고말고"라는 대목이 있다. 이색은 14세기 사람이므로, 이 시에서 읊은 자기는 그의 생존시에 제작된 청자일 것이다. 그런데 우현 선생은 이를 12세기의 전세품으로 판단하고 있는 듯하다. 아마도 비색청자의 절정기가 12세기라는 생각에서 벗어나지 못했기 때문일 것이다. 또 오쿠다이라 다케히코(奧平武彦)가 『도기강좌』 20권에 소개한 완당(阮堂)의 『담연재시고(覃揅齋詩藁)』에 실린 시 한 편도 소개하고 있다. 이는 오백 년 된 명화(名花) 무늬가 있는 자기의 비색[瓷秘]을 읊은 시로, 완당의 생존 연대로 미루어 보면 13세기말에서 14세기 전반 사이의 청자다. 결국 두 편의 시에 등장하는 청자는, 하나는 이색 당대의 청자이고 또 하나는 13세기말에서 14세기 전반 사이의 청자로 전세품이다. 이 시기의 청자

가 모두 퇴조된 것만은 아니기 때문에 이색은 "벽옥의 광채 발하여 푸른 하늘에 비추어라. / 한번 보매 내 눈 맑게 해줌을 알겠거니"라고 읊었을 것이다.

시 외에 전세품으로는 가토 간가쿠(加藤灌覺) 등이 말하는, 문종이 하사했다는 팔공산사(八公山寺) 소장의 청자병이라든지, 안동 봉정사(鳳停寺) 소장의 청자상감운룡문호(靑瓷象嵌雲龍文壺) 등이 있다고 기술하는데, 우현 선생 자신은 실견한 바 없음을 밝히고 있다. 또 궁전·사찰·가옥지·성지 등에서 출토된 것을 소개했는데 대개가 14세기의 것들이다. 이에 비해 인종 장릉, 명종 지릉, 노국공주(魯國公主) 정릉(正陵), 강화도의 왕릉급 고분 등에서 출토된 것들은, 도굴이라는 문제점은 있지만 지금까지도 청자의 편년자료로 학계에서 자주 인용되고 있다.

국립중앙박물관은 2008년 12월부터 2009년 5월까지 「고려왕실의 도자기」라는 청자 특별전을 개최했다. 여기에 인종 장릉, 명종 지릉, 강화도 곤릉(坤陵)과 석릉(碩陵), 혜음원지(惠蔭院址, 12세기 왕실의 숙박시설) 등의 출토품이 강진과 부안에서 발굴된 도편들과 함께 비교 전시되었다. 인종 장릉과 명종 지릉의 출토품은 비록 도굴된 것이라 해도, 청자의 양상으로 보아 인종과 명종 당시의 것으로 보아도 무방함을 확인시켜 주었다. 우현 선생은 이들의 중요성을 일찍이 인식하고 있었고, 이는 오늘날까지도 12세기 전반에서 13세기 초반까지의 양상을 이해하는 데 중요한 기준이 되고 있다. 이 밖에 우현 선생이 사진으로 제시한 개성 성지 출토의 청자상감포류연화문병(靑瓷象嵌蒲柳蓮花文甁), 개성 덕암동(德岩洞) 민가 출토의 청자포류수금문(靑瓷蒲柳水禽文) 화분 등은 14세기 전반의 특징을 지니고 있고, 강화도 출토의 청자상감운룡문병은 13세기 중반경의 특징을 띠고 있다. 이들은 비록 도굴품이지만 많은 내용을 전달하고 있어, 우현 선생 자신이 청자의 전체 흐름을 충분히 파악하고 있었음을 알 수 있다.

「청자의 감상」은 우현 선생의 문학적 소양에 철학 및 동양 미학을 배경삼아

논한 항목이다. 우선, 감상의 태도는 서양식 감상법과는 달리 실용과 예술의 사가 혼연일체가 되어야 하는데, 선생은 그 대표적인 예를 다도(茶道)로 보았다. 고려인에게 다도와 청자는 불가분의 관계였다. 『동국이상국집』에서는 음다(飮茶) · 찻잔 · 차맛에 관해 읊은 시를 인용하고, 이제현의 『익재난고(益齋亂藁)』에서는 차맛의 오묘함에 관한 시, 최자(崔滋)의 『보한집』에서는 차 공양의 시, 이숭인(李崇仁)의 『도은집(陶隱集)』에서는 한식 전에 따서 만든 차맛에 관한 시 등을 들어 차와 그릇의 미학적인 관계를 음미했다. 그리고 차의 미는 색 · 향 · 맛에 있고 이를 살리는 것은 찻잔임을 들면서, 도자는 오감으로 감상해야 한다는 감상법을 설파했다. 오감으로 감상하면 다도는 종교적인 선(禪)에 도달하게 되며, 이때의 색감은 흑 · 청 · 녹색으로 표현되면서 무(無)를 느끼는 경지까지 이르게 된다고 했다.

또한 선생은 청자의 청색, 볼륨과 리듬이 있는 형태, 운학(雲鶴) · 야국(野菊) · 포류수금(蒲柳水禽)의 문양이 고려인의 정서임을 이규보의 시, 정몽주(鄭夢周)의 시, 『고려사』 등의 기록을 통해 증명하고자 했다. 마지막으로 도자는 한 나라의 역사 · 정신 · 습성을 대변하므로, 직접 그 예술의 세계를 체험하고 마음으로 감상하라는 당부도 잊지 않고 있다.

우현 고유섭 선생은, 한국미술이 일본인 학자들만의 전유물인 것처럼 연구되던 터밭에서, 풍부한 문학적인 감성과 탄탄한 학문적인 식견을 바탕삼아 한국인 학자로서는 처음으로 청자 연구에서 홀로서기를 하고자 했다. 칠십여 년이 흐른 지금에도 후학들은 선생의 학문에 감명받으며 그 음덕을 입고 있으니, 청자 연구는 날로 발전할 것임에 틀림없다.

# 차례

# 1. 청자란 무엇인가

청자란 무엇인가 하면, 한마디로 청색 자기(瓷器)라고 할 수 있다. 그러나 그것은 다만 문자의 해석에 그치는 것으로, 그 이름 속에 포함되어 있는 실태(實態)의 설명은 될 수 없다.

우선 청(靑)이라는 색의 관계부터 말하더라도 소위 청자라고 부르는 것에는 여러 가지 색의 변화가 있어서, 문자가 단순하다고 해서 그다지 단순한 것은 아니다. 이제 일반적으로 청색을 주조로 한 자기를 청자라고 하기에는 너무도 그 내용이 다양하지만, 도자계(陶瓷界)에서는 보통 동분〔銅分, 동염(銅鹽)〕을 함유한 소다유에 의한 것과 연유(鉛釉)에 의한 것, 철분〔鐵分, 철염(鐵鹽)〕을 함유한 회유(灰釉)에 의한 것 세 가지로 구별하여, 청자라는 말은 즉 마지막의 회유에 의하여 청색계의 색을 나타내는 자기를 가리켜 사용되고 있다. 그리고 일반적으로 청자라고 일컫는 것도 대체로는 이에 한정되어 있다.

지금 이 삼자(三者)의 성질을 말하면, 제일 먼저 소다유라는 것은 제작 과정에서 조합할 때 소다회라는 것이 사용되며 강력한 용해제(溶解劑)인 까닭에 이것을 주성분으로 하는 유(釉)는 저화도(低火度)에 녹고, 게다가 발색이 아름다우므로 소다유리와 함께 천연소다의 원료가 풍부한 이집트에서 서역 방면을 거쳐 일찍이 중국으로 전해진 것인데, 도자에 청록색이 나는 것은 그것에 동분이 섞여 있기 때문이라고 하며, 한때는 그 녹색유(綠色釉)가 애호되어

보급은 되었으나 내구성이 적기 때문에 중국에서는 연유가 대신 생겼다고 한다. 그런데 이 연유라는 것은 납화합물〔鉛化合物〕이 함유된 유를 말하는 것으로, 옛날 아시리아·바빌로니아에서 중국으로 전한 것이라고 하나, 이것도 저화도의 산화염(酸化焰)에는 용해도(熔解度)가 약하고, 소다유에 비해 품격도 있고 내구력도 약간 강하지만 어느 것이나 불안정하고 게다가 고가(高價)인 까닭에, 재료가 싸고 풍부하고 내구성이 매우 강한, 동양 본래의 회유에 의한 청자가 이 대신 생겼다고 한다. 다케나카 규시치(竹中久七)의 설에 의하면,

원래 중국청자는, 처음에는 북방 코스를 통해서 서방문화(이집트·그리스 문화)를 수입한 변방민족의 소다유-각문식(刻文式) 요업기술을, 남방 및 중앙 코스를 통하여 서방문화(메소포타미아 문화)를 흡수한 한민족(漢民族)의 연유-묘문식(描文式) 요업기술이 구축(驅逐)한 데서 발생한 그릇이고, 자주요(磁州窯)와 그 밖의 북방요(北方窯)들의 산화염 소성(燒成)에 의한 연유계의 청자(소위 북방 청자)는 유치(幼稚)한 것이고, 그것이 역사 사회의 흐름과 함께 남하함에 따라 남방요(南方窯)들의 환원(還元) 소성에 의한 회유계의 청자(진정한 청자)에까지 완전히 성장한 것이다. 왜 그러냐 하면 남방요들은 회유-무문식(無文式) 요업기술이 그 자연발생적 특징이 되어 있어, 불안정한 소다유나 비싼 연유(북방요 유약 계통)보다도 싸고 풍부하고 튼튼한 회유(남방요 유약 계통)가, 남하한 중국청자 문화를 완성 보급하게 했기 때문이다. 결국 회유는 그 용융열도(熔融熱度)가 높고 환원염(還元焰) 소성의 청자 유약이 되었으므로, 또 소다유나 연유는 용융열도가 낮아 도저히 남방요에서 사용할 수 없었으므로〔소위 북방 청자나 당대(唐代)의 월주(越州) 청자는 대체로 한자(漢瓷)—만약 있다면—의 계통을 받은 것이고 또 일본의 덴표자기(天平瓷器), 조선의 신라자기의 녹색유에 상당하는 것이기 때문에, 진정한 청자 즉 철염의 환원염 소성에 의한 청록색유로서의 청자는 아니다. 이런 것들은 청자 원류

(源流) 정도의 것이다]….

—『자완(茶わん)』 제9권, 제5호

이라 했다. 이것으로 통칭 청자라고 하는 것의 특질을 이해할 수 있으나 필자가 지금부터 말하려는 청자라는 것도, 소다유·연유 등에 의한 녹색 도자를 말하는 것이 아니고, 실로 철염의 환원염에 의한 청록색 자기인 것이다. 조선의 청자라 하면 누구나 이러한 청자라는 것을 알고 있다.

# 2. 청자라는 명칭

청자(靑瓷)를 지금은 일반적으로 청자(靑磁)로 쓰고 있다. 그리고 '瓷'와 '磁'는 같다고 한다. 그런데 고야마 후지오(小山富士夫)의 설에 의하면, 한(漢)의 허신(許愼)이 지은『설문(說文)』에는 아직 이 '瓷'라는 글자는 없고 진(晉)의 여침(呂忱)이 지은『자림(字林)』에 비로소 보이며, 진(陳)의『옥편(玉篇)』이후에 모두 이 자(字)가 적혀 있다고 하나 '磁'는 본래 '礠'로 되어 자석(磁石)을 말하는 것이지 그릇의 이름은 아니다. '磁'가 어느 때부터 그릇을 가리키게 되었는가는 분명하지 않지만, '瓷'보다 뒤진 것만은 확실하다. 조선청자의 사실을 전한 가장 오랜 기록으로 되어 있는『선화봉사고려도경(宣和奉使高麗圖經)』에는 '청도(靑陶)'라 하고,『고려사(高麗史)』에서 가장 오랜 것으로 '의종(毅宗) 세가(世家)'에 '청자(靑瓷)'라 있다. 이후『고려사』에는 '청사옹분병(靑砂甕盆甁)' '금화옹기(金畵甕器)' '화금자기(畵金磁器)' '자기(瓷器)' 등의 문자가 보이고, 고려인의 문집, 예컨대 이규보(李奎報)의『동국이상국집(東國李相國集)』에는 '녹자(綠甆)', 이제현(李齊賢)의『익재집(益齋集)』에는 '청자(靑甆)' 등이 보인다. 조선에서는 조선시대 이후 속칭 '청사기(靑砂器)' '고려청사기(高麗靑砂器)'라 했지만, 속칭을 쓰지 않고 한자(漢字)로 정당히 표현한다면 이상의 여러 가지 글자 중에서 '瓷' 자를 쓰는 것이 가장 옛 맛이 난다고 할 수 있다.

그런데 조선에서 이 청자의 발원(發源)을 이룬 고려에서는 '비색(翡色)'이

라 했다.『고려도경』에 "陶器色之靑者 麗人謂之翡色 도기의 빛깔이 푸른 것을 고려인은 비색이라고 한다"[1]이라 있다. 이것은 중국인이 청자를 '비색(秘色)'이라 칭하던 것과 상응하는 것으로, 이 '비색'이란 칭호에 대해서는 예로부터 "비색요(秘色窯)는 오월(吳越)에서 만든 것으로 오월왕 전씨(錢氏)가 나라를 이루고 있을 때 월주(越州)에 명해 구워서 바치게 하여 공봉(供奉)의 대상으로 삼고 백성은 이것을 쓰지 못하게 함으로부터 비색이라 한다"고 이른다. 이에 대하여『경덕진도록(景德鎭陶錄)』에는 그렇지 않음을 말하여 "생각건대 비색이라 함은 당시의 자색(瓷色)을 특히 가리켜 일렀을 뿐"이라고 했고, 오타니 고즈이(大谷光瑞)도 "비색이란 글자는 궁중의 비밀이라는 뜻이 아니라 푸른 유색(釉色)이 타의 모방을 허락지 않았기 때문에 생긴 과칭(誇稱)"이라고 말하고 있다 한다. 이 해석이 물론 타당한 해석으로, 당시 '비색'이란 이름으로 불렀다는 월주요(越州窯)의 그릇이 이미 상품으로 여러 나라에 보급되었던 사실에 비추어 보더라도 용이하게 알 수 있는 일이다. 그것을 왕부금비(王府禁秘)의 것이기 때문에 '비색'이라고 한다는 것은 소위 연문생의(緣文生義)의 유(類)로 나중에 붙인 해석에 불과하다. 그들이 비색의 월주요를 읊되 "奪得千峰翠色來 천 봉우리 푸른빛을 빼앗아 온 듯하네"〔육구몽(陸龜蒙)〕라 하고, "越甌荷葉空 월주의 그릇 색이 연잎 같다"〔맹교(孟郊)〕라 하고, "越磁類冰 월주의 그릇 색이 얼음과 같다"〔육우(陸羽)〕라 한 것은 다 저간의 소식을 전하는 것이라 하겠다. 필자의 상상을 다시 첨가한다면『강희자전(康熙字典)』같은 데는 '비(秘)'를 또 '蒲結切 音鼈'이라 읽고 '香草也'라 있다. 식물학상 어떤 초류(草類)인가는 불명하더라도, 혹은 이 초류와 어떤 인연이 있었던지도 모른다.

하여간 그들은 청자의 색을 사랑하여 비색이라 불렀다. 그런고로 그들은 왕부금비의 것이 아니던 고려청자에 대해서도 역시 '비색'이라 불렀다. 이것은 조선 정조조(正祖朝)의 사람 한치윤(韓致奫)이 지은『해동역사(海東繹史)』라는 책에 인용되어 있는, 중국의『수중금(袖中錦)』이란 책의 구(句)에도 나타

나 있다. 즉

監書 內酒 端硯 徽墨 洛陽花 建州茶 高麗秘色 皆爲天下第一也

국자감(國子監)의 서책(書冊), 내온(內醞)의 술, 단계(端溪)의 벼루, 휘주(徽州)의 먹, 낙양(洛陽)의 꽃, 건주(建州)의 차(茶), 고려의 비색은 모두 천하에 제일가는 것이다.[2]

라. 그리고 고려인이 이것을 다시 비색(翡色)이라 했던 것도 같은 심정이었을 것이다. 그저 그들은 청자의 색을 비취(翡翠)의 색으로 보았던 모양이다.

# 3. 청자의 발생

청자란 것에는 전술한 바와 같이 소다유의 동염에 의한 것, 연유에 의한 것, 회유의 철염에 의한 것의 세 가지가 있지만, 진정한 청자라고 하는 이 회유의 철염에 의한 청자는 조선에서는 언제쯤 만들어졌을까. 이것은 문헌과 시대를 결정할 적확한 자료가 없는 한 누구도 결정할 수 없는 것이다. 중국에서는 1929년에 하남성(河南省) 안양현(安陽縣) 소둔촌(小屯村) 북방(北方) 항하(恒河)의 서쪽 기슭에서 이제(李濟) 박사가 발견한 고분의 출토품 중에, 인수(仁壽) 3년〔수(隋) 문제(文帝), 603년—역자〕 나이 쉰세 살에 죽은 처사(處士) 복인(卜仁)의 묘지명(墓誌銘)과 함께 소위 진짜 청자라고 할 만한 사이호(四耳壺)가 발견되고, 문헌적으로도 전술한 바와 같이 '瓷'라는 문자가 3세기의 인물인 진(晉)나라 여침의 『자림』에 있고, 따라서 진정한 청자가 육조시대(六朝時代)부터라는 설〔『도기강좌(陶器講座)』 제2권, 고야마의 논문〕이 되어 있지만, 조선에서 소위 이 진짜 청자의 발현이 문헌에 보이는 가장 오랜 것은, 필자가 본바 아직까지는 현덕(顯德) 5년 무오〔고려 광종(光宗) 9년, 958년〕에 입적한 경기도 여주(驪州) 고달원(高達院)의 원종대사(元宗大師)의 혜진탑비(慧眞塔碑, 현재 서울 경복궁)에 있는 기록뿐이라고 생각한다. 그 일절에

奉爲國師 虔虔結香火之緣 慥慥結師資之禮 仍獻踏納袈裟 磨衲襖幷座具 銀瓶 銀香爐 金釦瓷鉢 水精念珠

스님을 받들어 국사(國師)로 모시고 경건한 마음으로 향화(香火)의 인연을 맺으며, 돈독한 정성으로 스승의 예를 맺고 인하여 마납가사(磨衲袈裟)·마납장삼(磨衲長衫)과 좌구(座具)·은병(銀甁)·은향로(銀香爐)·금구자발(金釦瓷鉢)·수정염주(水精念珠) 등을 선물로 바쳤다.[3]

라는 내용이 있다. 고려 제4대 왕 광종이 인유〔璘幽, 원종대사의 휘(諱)〕를 국사로 봉하고 왕이 친히 그 불제자(佛弟子)가 되어 여러 가지 법구(法具)와 보기(寶器)를 바친 품목 중에 '금구자발'이란 것이 있었다. 때는 마침 중국에서는 후주(後周) 세종(世宗) 시대이며, 소위 "靑如天 明如鏡 薄如紙 聲如磬 하늘같이 푸르고 거울같이 밝고 종이같이 얇고 소리는 경쇠 같다"이라 이르던 시요(柴窯)에서 청자를 굽던 시대이다. 고려는 바로 이 광종 2년부터 후주의 책봉을 받아 그 연호를 쓰고 방물(方物)의 공헌(貢獻), 토산(土産)의 무역이 성행하였다. 바로 그때 강남에서는 오월 전씨의 유명한 월주 비색요의 정절(精絶)한 청자가 이미 천하에 으뜸가는 것으로 많이 소성되어 외국에까지 수출되고 있었다. "天曆 五年 六月 九日 御膳沈香折敷 甁秘色 천력(天曆) 5년 6월 9일 어선침향절부(御膳沈香折敷). 병은 비색이라"이라 있는 『리부오키(李部王記)』의 기록은 일본에서의 월주 비색의 전래를 전하는 옛 기록으로 유명하지만, 고려 광종이 원종대사에게 '금구자발'을 바친 것은 이보다 몇 년 앞선 데 불과하다.

아마도 '금구자발'이라면 구변(口邊)에 금을 씌운 것을 말하는 것으로, 고려의 작품이라고 할 만한 것에는 그 예가 없고 문헌에도 이 종류의 것을 고려에서 만든 기록이 없으니까 이것은 당연히 중국에서의 수입품이었다고 생각된다. 소위 백정(白定)·자정(紫定)이라고 하는 정요(定窯)의 그릇에는 실제로 그 예가 있고,(도판 1) 월주의 청자에도 그 예가 있다. 그러면 혜진탑비에 보이는 그 금구자발이란 과연 어떠한 것인가 하면, 필자는 이것을 월주요의 그것으로 상정하고 싶다.

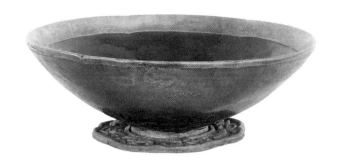

1. 정요은구육화형시천목완(定窯銀釦六花形柿天目盌).
조선총독부박물관.

　당시 정주(定州)는 요(遼)에 속하기도 하고 후주(後周)에 속하기도 해서 흔
히 각축의 중심이 되었고, 더욱이 정주요의 개요(開窯)가 당말(唐末) 북송(北
宋) 사이라고도 하고 또는 송초(宋初)라고도 하여 매우 불분명하나, 월주요는
천하에 이름난 지 이미 오래고, 일본에서도 그 비색의 이름이 벌써 이 광종과
같은 시대에 전해져 있었던 점으로도 알 수 있다. 그리고 오자키 노부모리(尾
崎洵盛)의 글(『도기강좌』제24권)에 의하면 『송사(宋史)』『송회요(宋會要)』
『송양조공봉록(宋兩朝供奉錄)』『풍창소독(楓窓小牘)』『태평환우기(太平寰宇
記)』 등에 '금구월기(金釦越器)' '은도금구월기(銀塗金口越器)'라는 이름이
공봉(供奉)의 보기(寶器)로 적히고, 이런 것은 설사 송조(宋朝) 이후의 예라
하더라도 고야마 후지오의 설과 같이 금구가 '금릉(金稜)'과도 같은 것이라고
하면 그것은 벌써 오대(五代)로부터 만들어진 그릇이고, 촉왕(蜀王)이 주양
(朱梁)에게 신물(信物)로서 이것을 주고 "金稜含寶椀之光 秘色抱靑瓷響 금릉은
보배로운 주발의 광채를 머금고 있고, 비색은 푸른 사기그릇 울림을 감싸고 있네"이라 노래
한 명물이고 보면, 당시 중국과 많은 교통이 있던 고려에서 국왕 광종이 그가
존숭하는 국사에게 기념으로 바치는 것으로 이만한 명보(名寶)로서의 월주의
금구청자를 택하여도 무리한 것은 아니리라 생각한다.

후대의 고려 유적에서는 정요(定窯)·경덕진요(景德鎭窯) 등의 백자, 월주요·여요(汝窯)·용천요(龍泉窯) 등의 청자, 자주요의 화청자(畵靑瓷), 건요계(建窯系)의 천목류(天目類), 기타 여러 가지 중국도자가 발견되었지만 어느 것이나 송조 이후의 것일 것이며, 이런 것은 각각 가진 바 그 특색이라 할 만한 것이 고려의 도자에 미치고 있다. 더욱이 가장 큰 영향을 미친 것은 월주의 비색인데, 그 수법이라든지 그 유조(釉調)라든지 그 문양이라든지, 고려청자가 전적으로 월주요의 영향 아래 생긴 것이라는 점을 생각하면 그 인연하는 바이 이미 오랜 시대에 있었던 때문이다. 다만 그 영향을 미칠 만한 명물이 전술한 바와 같이 이미 광종조에 있었다고 해도 그것이 즉 고려에서 그릇을 굽기 시작한 연대를 말하는 것은 아니다. 고려청자의 사실을 전하는 가장 오랜 문헌이라고 하는 『선화봉사고려도경』이란 것은 이 광종조보다 약 백육십 년 늦은 고려 17대 왕인 인종(仁宗) 원년대〔송(宋) 휘종(徽宗) 선화(宣和) 5년, 1123년〕의 견문록인데, 그 권32 '기명(器皿) 3'의 조에

陶尊

陶器色之靑者 麗人謂之翡色 近年以來 制作工巧 色澤尤佳 酒尊之狀如瓜 上有小蓋 面爲荷花伏鴨之形 復能作盌楪椀甌花瓶湯琖 皆竊放定器制度 故略而不圖 以酒尊異於他器 特著之

陶爐

猊猊出香 亦翡色也 上有蹲獸 下有仰蓮 以承之 諸器 惟此物 最精絕 其餘 則越州古秘色 汝州新窯器 大槩相類

도준(陶尊).

도기의 빛깔이 푸른 것을 고려인은 비색이라고 하는데, 근년의 만듦새는 솜씨가 좋고 빛깔도 더욱 좋아졌다. 술그릇의 형상은 오이 같은데, 위에 작은 뚜껑이 있는 것이 연꽃에 엎드린 오리의 형태를 하고 있다. 또 주발·접시·잔·발·화병·탕잔(湯琖)도 만들 수 있었으나 모두 정요(定窯)의 그릇을 모방한 것들이기 때문에 생략하여 그리지도 않고, 술그릇

만은 다른 그릇과 다르기 때문에 특히 드러내었다.

　도로(陶爐).

　산예출향(狻猊出香) 역시 비색인데, 위에는 쭈그린 짐승이 있고 아래에는 앙련화(仰蓮花)가 있어서 그것을 받치고 있다. 여러 기물들 가운데 이 물건만이 가장 정절(精絶)하고, 그 나머지는 월주의 고비색(古秘色) 그릇이나 여주 새 가마의 그릇과 대체로 유사하다.[4]

라 있다. 매우 간단하지만 요령있는 구(句)여서 고려청자의 특색, 영향을 받은 바가 잘 적혀 있어 어느 정도까지 청자의 기원도 상상케 한다.

　여기에 "近年以來 制作工巧 근년의 만듦새는 솜씨가 좋다"라고 하면서, 두셋의 특색이 있는 것을 만들었으면서도 대체로 정기(定器)의 제도(制度), 월주의 고비색(古秘色), 여주 새 가마의 그릇과 비슷하다고 하였다. 즉 대체는 중국의 이름난 도자기의 규제를 따르고 있으면서도 한편 그들로서의 특색있는 바를 만들었던 것으로, 고려청자가 중국청자의 모방에서 나왔다고 하는 견해가 만약 타당한 것이라고 하면 위의 기록은 그 모방에서 벗어나려고 하는 과도기에 있었던 것으로 생각되며, 이러한 과도기의 현상은 이것을 받아들인 때부터 사오십 년만 있으면 가능하다고 상상해서 보통 고려청자의 발생기를 11대 문종기(文宗期)에 두고 있다. 지금 문종조 설의 대표자라고 할 만한 우치야마 쇼조(內山省三)의 의견을 보면 이렇다.

　고려 문종(1047-1083)의 시대는 태조(太祖)의 홍기(興起)부터 백삼십 년을 경과하여 국초(國礎)가 점점 견고해지고 내정이 차차 정돈되며, 외교상에서는 여진(女眞)의 근심은 오히려 있었으나 거란(契丹, 요나라)은 송나라에 멸망당해서 다년의 분쟁을 끊고 내외가 모두 얼마쯤 안정되는 시기가 되었다. 문종은 고려의 유수한 명군(名君)으로 정치에 매우 마음을 써서 최충(崔沖), 그 밖의 유신(儒臣)을 중용하여 시세의 득실을 토론하게 하며, 여러 도(道)에

무문사(撫問使)를 보내서 백성의 질고(疾苦)를 묻고, 송나라와 가장 친근한 관계를 맺어 그 문물을 수입하는 데 노력하였다. 송이 요주(饒州)에 관요(官窯)를 둔 것은 경덕(景德) 연중(1004년, 문종 즉위보다 사십여 년 전)으로, 정요·여요·자주요·가요(哥窯)·용천요 같은 것도 이를 전후하여 요업을 시작한 것 같으므로 이러한 작품이 문종 시대에 고려에 많이 수입되었다는 것은 상상하기 어렵지 않다. 고려도자의 창시 연대에 대하여는 하등 기록으로서 취할 바 없으나, 그 시대의 상태 또 송나라와의 관계에 비추어 보아 소위 고려청자란 것은 문종대에 생긴 것이 아닐까.〔『조선도자감상(朝鮮陶磁鑑賞)』〕

그 중 "거란은 송나라에 멸망당해서" 운운은 사실(史實)과 맞지 않는 것으로, 당시 요나라는 북방의 대국(大國)으로 군림하고 있었고 고려는 또한 그의 책봉을 받고 있었다. 다만 요나라는 흥종(興宗) 이래 오로지 평화책을 유지하고 있었기 때문에, 여기서 요·송·고려 삼국은 이상하게도 교린상 균형이 잡히고 평화가 유지되어 문물의 교역이 성행하고 서로 투항해 오는 자가 적지 않았다. 당시 고려의 정세를 말하는 것으로 『고려사』 '문종(文宗) 12년 8월' 조에 다음과 같은 구절이 있다.

왕은 탐라(耽羅, 지금의 제주도)와 영암(靈巖)에서 목재를 많이 베어 큰 배를 만들고 장차 송과 통하고자 하였다. 그때 내사문하성〔內史門下省, 지금의 내각(內閣)〕은 그 불가함을 말하되, "우리나라는 북조(北朝, 요)와 우호함으로써 국경의 평화를 유지하고 이것으로 민생을 즐겁게 할 수 있다. 이는 나라를 보존하는 상책이다. 현종(顯宗) 초년에 거란은 우리에게 죄를 묻되, '동(東)은 여진과 맺고 서(西)는 송과 왕래했으니 이는 어떠한 뜻이냐' 했으며, 또 상서(尙書) 유참(柳參)이 거란에 사신으로 갔을 때 동경유수(東京留守)가 남쪽 송조와 왕래하느냐 안 하느냐를 물었다. 거란은 이렇게 송조와의 우호를

싫어하며 시기하고 있다. 그런고로 만약 이 왕래하는 일이 드러나면 양국 사이에 반드시 간격이 생기고 대사(大事)를 일으킴에 틀림없다. 지금 왕래를 안 해도 우리나라의 문물 예악(禮樂)이 흥행한 지 이미 오래고 상선(商船)이 줄지어 진보(珍寶)가 날로 이르고 있어 중국에 조금도 의뢰할 것이 없다. 그런고로 거란과 영구히 끊고 송조와 통하는 것은 좋지 않다."

과연 고려가 공공연히 송조와 통한 일은 표면에는 나타나지 않지만 송나라 사신의 내조(來朝)는 여러 번 있었고, 그 문물에 대한 존숭은 많은 상선(商船)을 이용해서 그 문물을 수입하게 했다. 저 유명한 문종의 아들 중 한 명인 대각국사(大覺國師)가 구법(求法)을 위해 입송(入宋)하고자 했을 때도 조정에서는 모두 반대했는데도 대각국사는 몰래 송선(宋船)에 몸을 싣고 송조에 이르러 송 신종(神宗)으로부터 손님으로서 예우를 받고 석전(釋典)·경서(經書) 수천 권을 가지고 돌아왔다. 이것으로 당시의 송·요에 대한 고려의 태도를 알 수 있지만, 만약 그들의 미술공예품을 수입하고 그 기술을 수입하고자 했던 것이라면 이 시대에 그 가능성이 있다고 생각하는 것도 한 방법일 것이다. 나카오 만조(中尾萬三) 박사도 대체로 이 시대에 고려청자의 개요(開窯)를 두고자 한 것같이 보이는데,

고려청자가 생긴 것이 언제부터인가 하는 문제는 전연 갈피를 잡을 수 없지만, 『고려도경』의 시대에 남중국(南中國)의 청자를 배우고 그 기술이 공교해진 것으로 미루어 생각하면 『도경』의 시대, 즉 1124년보다 앞서기 오래야 백 년, 그렇지 않으면 오히려 가까운 오십 년 전 고려 인종 시대에 생긴 것으로 상상한다.〔『조선고려도자고(朝鮮高麗陶磁考)』〕

라 말하고 있다. 여기서 말하는 『도경』 시대란 즉 고려 인종조를 가리키는 것

으로, 그보다 오십 년 전이라면 고려의 문종조, 송의 인종조인데 이것을 고려 인종조라 한 것은 박사의 일시적 혼란이라 생각한다. 그러나 고려 문종조는 송나라 인종부터 영종(英宗)·신종(神宗)의 삼대에 해당하며, 『도경』시대부터 오십 년 전은 이 신종조에 해당한다. 또 백 년 전이라면 송 인종조 초엽이어서 고려 현종의 후반이 된다.

그런데 박사는 또 다른 글에서 고려청자와 거란의 공장(工匠) 관계를 논하기를, 고려의 예종(睿宗) 10년, 11년, 12년(1116-1118)에 걸쳐 여진의 발흥으로 항복한 거란의 포로 수만이 고려에 귀화, 그 중에 기술이 우수한 자가 고려의 장작감(將作監)에 귀속되어, 이에 고려 공예가 크게 발달하였다고 한다. 즉 고려청자는 거란의 포로가 많이 귀화한 예종조부터 그 기술이 우수한 자에 의하여 남중국의 청자 기술을 전승하여 만들어냈다는 의미로 말하고 있다. 이 사실은 『고려도경』의

高麗 工技至巧 其絶藝 悉歸于公 如幞頭所 將作監 乃其所也 常服白紵袍皁巾 唯執役趨事 則官給紫袍 亦聞契丹降虜數萬人 其工伎十有一 擇其精巧者 留於王府 比年器服益工 第浮僞頗多 不復前日純質耳

고려는 장인의 기술이 지극히 정교하여 그 뛰어난 재주를 가진 이는 다 관아에 귀속되는데, 이를테면 복두소(幞頭所)·장작감이 그곳이다. 이들의 상복(常服)은 흰 모시 도포이며 검은 건을 쓴다. 다만 시역을 맡아 일을 할 때에는 관에서 자주색 도포[紫袍]를 내린다. 또 듣자니, 거란의 항복한 포로 수만 명 중 기술이 정교한 자 열 명 중에 한 명을 공장(工匠)으로 골라 왕부(王府)에 머무르게 하여, 요즈음 기명(器皿)과 복장이 더욱 공교해졌으나, 다만 사치하고 거짓된 것이 많아 전날의 순박하고 질박(質朴)한 것을 회복할 수 없다.[5]

라는 것에 착안한 입론이지만 원문에 보이는 바와 같이 아무 데도 거란인이 청자를 만들었다고도 하지 않았고, 또 북방족인 거란인이 아무리 기술이 공교하

다고 해도 남방 중국의 도자 기술을 그들만이 전할 수 있다고는 생각할 수 없다. 거기에는 남방 중국인의 귀화도 생각할 수 있고, 고려인 자신의 습득도 생각할 수 있을 것이다. 더구나 항복한 거란의 포로가 고려에 귀화하기 시작했다는 예종 10년부터 인종 초년까지는 근근 팔구 년의 사이밖에 안 되고, 이 겨우 팔구 년의 세월을 가지고 타인의 기법을 흉내내고 게다가 본국인을 놀라게 하기에 족할 만한, 자가(自家)의 독특한 특색이 있는 작품을 만들 수 있었다고는 생각할 수 없다. 그뿐만 아니라 이 설은 박사의 문종조 설과도 전후 모순되는 것이다.

이상 두 사람의 설 외에 가와이 히로타미(河合弘民)의 일설이 있다고 한다. 〔「황해도에서의 신발견(新發見) 고려요(高麗窯)」『조선과 만주(朝鮮及滿州)』, 1914년 11월호〕가와이의 설에 의하면 함평(咸平) 8년(고려 목종 8년, 1005년)에 고려에서 어사민관시랑(御事民官侍郞) 곽원(郭元)이 입송(入宋)하여 본국의 사정을 아뢴 내용에 "民家器皿 悉銅爲之 민가의 그릇들은 모두 구리로 만든다"[6]라 있고, 그후 '예종 8년(1113) 2월' 조에

京畿州縣 常貢外 徭役頗重 百姓苦之… 其貢役多少 酌定施行 銅鐵瓷器紙墨雜所別貢物色 徵求過極 匠人艱苦而逃避

경기의 주(州)·현(縣) 들에서는 평상시 공물 이외의 노역(勞役)이 번잡하고 많아서 백성들이 이를 고통스러워하여… 그 공역(貢役)의 많고 적음을 적정히 정하여 시행하도록 할 것이며, 동철·자기·지묵·잡소(雜所)의 별공으로 받는 물품을 거두어들임이 극도로 과중하니 장인들이 고통을 견디지 못하여 도피한다.[7]

라 한 것이『송사』「고려전(高麗傳)」에 있어서, 목종조에는 민가의 기명은 모두 동기(銅器)를 썼다고 하며, 예종조에는 공인(工人)에게 자기나 그 밖의 공헌을 강요함이 심하여 공인이 그 때문에 도피하는 자 많았다고 하므로, 목종

조에는 청자를 만들지 않았고 예종조에는 만들었다고 상정하는 것이다. 그러나 예종조라는 말은 문종조보다 뒤진 것이므로 문제가 안 되고, 목종조의 기사도 그것으로 곧 논거를 삼을 수는 없다. 왜 그러냐 하면, 원래 조선 민족은 유기(鍮器)·동기(銅器)를 애용한 민족이고, 『고려도경』 같은 데도 도자의 사실을 전하면서도 또 한편으로 "地少金銀 而多銅 그곳에 금은이 적고 구리가 많이 난다"[8] "今麗人 於榻上 復加小俎 器皿用銅 지금 고려인은 걸상 위에 또 도마〔小俎〕를 놓고, 그릇에는 구리〔銅〕를 쓴다"[9] 같은 것이 있고, 『고려사』에도 '충렬왕(忠烈王) 22년' 조에〔권84, '직제(職制)'〕

近有鍮銅匠多居外方 凡州縣官吏及使命人員爭歛鍮銅以爲器皿 故民戶之器 日以耗損 宜令工匠立限還京

근래 놋쇠나 구리를 다루는 장인들 대부분이 시골에 가 있어 모든 주·현의 관리와 사신으로 간 사람들이 저마다 놋쇠와 구리를 거두어 그릇을 만들므로 민간의 그릇이 날로 줄어드오니, 마땅히 장인들에게 명하여 일정한 기한 내에 서울로 돌아오게 해야 하겠습니다.[10]

이라 있고, '공양왕(恭讓王) 3년' 조에는〔권85, 「형법(刑法)」 2〕

鍮銅 本土不産之物也 願自今 禁銅鐵器 專用瓷木 以革習俗

놋쇠와 구리는 본토에서 생산되지 않는 물건이니, 지금부터는 구리그릇과 쇠그릇은 금지하고, 오로지 자기와 나무그릇만 사용하게 하여 습속을 개혁하소서.

이라 있다. 즉 역사를 통하여 그들이 동기(銅器)를 애용하였음을 알겠으나 마침 저 관원의 말에 그런 것이 있다고 해서 그것으로 곧 자기의 유무를 결정할 수는 없다.

끝으로 소개할 것은 경성의 이토 마키오(伊東槇雄) 소장인, "淳化四年 癸巳 太廟第一室享器 匠崔吉會造 순화 4년 계사 태묘(太廟) 제1실의 제기. 장인 최길회가 만

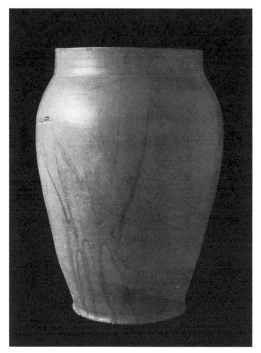

2–3. 청자 '순화사년' 명호(靑瓷 '淳化四年' 銘壺).
경성 이토 마키오(伊東槇雄) 소장.

들다"의 명문(銘文)이 있는 도준(陶尊)에 관한 설이다.(도판 2, 3) 순화 4년 (993)은 바로 고려가 거란의 책봉을 받고 그 연호를 쓰기 시작하기 직전의 해 이다. 고려 성종(成宗) 12년으로, 곧 광종대의 금구자발이란 것이 사료에 보인 때부터 삼십유여 년이 경과되었다. 태묘(太廟)는 성종 8년 4월에 경영되어 11 년 11월에 완성되었다. 즉 고려에서 사용 연호를 고치기 직전이고 태묘를 세 운 직후이니, 태묘를 경영하고 곧바로 만든 것일 것이다. 태묘란 고려 태조 이 하 역대 왕에게 제사드리는 곳으로 제1실이란 곧 태조의 묘실(廟室)이라 생각 된다. 태묘의 소재 지점은 지금의 개풍군(開豊郡) 영남면(嶺南面) 용흥리(龍 興里) 부흥산(富興山) 서쪽 기슭이다.

이 술그릇〔酒尊〕을 혹은 신라계의 연화녹유(軟火綠釉)라고도 하고 혹은 청 자의 일종이라고도 하여 그 귀결은 이제부터 크게 논의되어야 할 일이라고 생 각되지만, 여기서는 이것을 청자라고 인정하는 고야마 후지오의 설을 듣기로 한다.(『자완』 제9권 제8호)

이 순화 4년 명(銘)의 병은 연한 어두운 알껍질 색〔暗卵殼色〕의 반자기질(半 瓷器質)에 연한 올리브색의 강화유(强火釉)를 씌웠는데, 만약 이에 가장 근사 (近似)한 도기(陶器)를 묻는다면 나는 여요(餘姚) 월주의 청자라고 대답하고 싶다. 즉 신라계 구릿빛을 띤 색깔에 의한 연화녹유는 아니고 월주요라든가 불길이 잘 안 든 고려청자류 일종의 청자이며 확실히 철색(鐵色)에 의한 강화 유로 보아야 할 것이다. 이에 가장 근사한 것은 여요 월주요기(越州窯器)이며 만든 품으로 보아도 어딘지 상통하는 것이 있고, 유색·유조는 거의 동일하지 만 월주요에 비하여 그릇 성분이 연하고 철분이 적은 감이 있다. … 순화 4년 이라 하면 북송 태종(太宗) 시대이고 오월의 국왕 전홍숙(錢弘俶)이 거느리는 주(州) 열셋, 현(縣) 여든여섯, 호(戶) 오십오만칠천, 병(兵) 십일만오천을 들 어 송나라 태종에 바쳐 송실(宋室)에 신하의 예를 취한 지 십오 년째가 된다.

월주요는 오월왕 대대(代代)의 보호를 떠났다고는 하나 아직 지방 제도(製陶)의 한 중심지로서 번영하고 있던 시대이다. 당시 이미 월주요의 본을 받은 요(窯)가 조선에서 일어났다는 것은 종래 우리들이 고려청자에 대해서 가지고 있던 개념을 전복시키는 것으로, 저 수려한 비취청자가 하루아침에 완성된 것은 아니고 청자 소조(燒造)의 법이 조선에 건너와서부터도 이에 이르기에는 오랜 과도기가 있었던 것을 짐작하게 하는 귀중한 일품(逸品)이다. 순화명의 병을 구운 성종 시대부터, 정치한 비취청자를 구운 예종·인종 때까지의 사이에 조선에서 어떠한 청자를 구웠는지는 매우 흥미있는 새로운 문제이지만, 이것은 타일(他日)의 고구(考究)를 기다리기로 하겠다.

이상 고려청자의 발생은 잡힐 듯하면서 아직 잡히지 않는 매우 흥미있는 문제이지만, 현상(現狀)으로서는 단정할 수 없는 문제이기도 해서 금후의 연구를 기다리는 바가 많다고 할 것이다.

# 4. 청자의 종류

고려청자의 발생 시기의 문제는 앞에서 말한 바와 같이 아직 막연하지만 적어도 예종조·인종조에는 이미 우수한 것이 만들어져 있었던 것만은 확실하다. 그 이후의 변천을 더듬어 보는 것은 감상하는 데 필요한 일이지만 이런 일이라고 해서 명확한 문헌적 증거가 있는 것도 아니고, 수법의 차별, 제작 과정의 차별, 장식을 베푸는 방법의 차별 등 허다한 기술적 요소에 의해 그 시대적 변천이 고려되고 있는 데 불과하다. 그런고로 이 시대적 변천을 짐작하게 하는 몇 가지 특징있는 종류에 대하여 대략을 말하고자 한다.

## 1. 비색청자〔翡色靑瓷, 무상감청자(無象嵌靑瓷)〕

이것은 다음에 말할 상감(象嵌)에 의한 문양의 시공 또는 흑백의 그림 내지 동염에 의한 주홍색의 문양이 나타나는 것이 아니고, 전적으로 순수한 취청색(翠靑色) 한 가지만의 유색(釉色)을 가지고 그릇의 생명을 삼는 것으로, 모양도 대개 정교하고 태토(胎土)도 세밀하고 부드러운 것이다. 이것에는,

첫째, 전혀 문양 장식이 없는 소지(素地)의 것.(도판 4)

둘째, 어떤 물상의 형(型)을 취한 것.

4. 소문쌍이병(素文雙耳甁). 이왕가미술관.

5. 양각연화문쌍이세(陽刻蓮花文雙耳洗).
조선총독부박물관.

6. 인형연적(人形硯滴). 이왕가미술관.

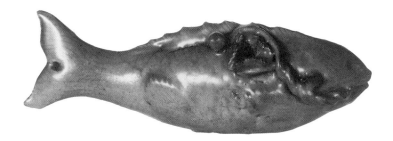

7. 어형연적(魚形硯滴). 이왕가미술관.

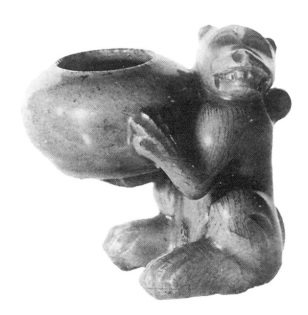

8. 원후형연적(猿猴形硯滴). 이왕가미술관.

이것에는 다시 그 물상의 모티프에 따라 몇 종류가 있어서

① 동철기(銅鐵器)를 본뜬 것.

예컨대 준(尊) · 정(鼎) · 노(爐) · 호(壺) · 반(盤) · 세(洗, 도판 5) · 원(鋺) · 명(皿) · 발(鉢) · 병(瓶) · 수주(水注) · 술잔〔杯盞〕에 이르기까지 여러 가지를 들 수 있다. 이러한 형태는 원시 도기는 별문제로 하고 후세의 도자는 일반적으로 동철기의 기명 형태에서 발전한 것으로 볼 때 별로 이상하게 생각할 것도 없는 것같이 생각되지만, 그 일반화된 보통의 형태와는 달리 여기서는 특출하게 고전적인 동정(銅鼎) · 이기(彝器)에의 애상(愛尙)의 의식을 가지고 본뜬 것을 말하는 것이다.

② 일반 동물을 모각(模刻)한 것.

선관(仙官) · 동자(童子) 등의 사람 모양(도판 6)부터 사자 · 기린 · 거북 · 용 · 원숭이(도판 8) · 토끼 · 물오리 · 집오리 · 원앙 · 물고기(도판 7) 등까지 본뜨고 있다.

③ 화훼류를 본뜬 것.

표주박 · 바가지 · 참외 · 석류 · 연화(도판 13) · 죽순(도판 12) 등.

④ 이상은 전체의 형태를 본뜬 것이지만 그 중에는 투조(透彫)의 기법으로 장식한 것도 있다.(도판 9)

셋째, 무문(無文) 청자로 전술한 바와 같은 여러 가지 모양을 표현한 것은 적고, 대개는 기표(器表)에 음각 또는 양각의 문양을 새기고 있다. 이것은 세부를 표현하여 그 모양을 본뜬 물상의 의미를 충분히 표시하고자 하는 필연적인 요구에 의한 것과, 그와는 달리 따로 장식적인 의미로 한 것이 있다. 예컨대 도판 11의 귀갑문(龜甲文) 같은 것은 전자요, 도판 10의 연화문(蓮花文) 같은 것은 후자이다. 그리고 음각문(陰刻文)은 중국에서 추화(錐花)라고 하는, 선(線)에 음양이 없는 세선(細線)으로 그린 것과, '외날 조각〔片刃彫〕' 또는 '비

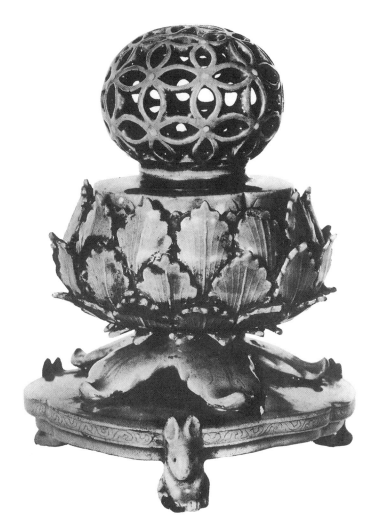

9. 칠보투조토족향로(七寶透彫兎足香爐). 이왕가미술관.

10. 양각연당초문수주(陽刻蓮唐草文水注).
도쿄제실박물관(東京帝室博物館).

11. 오형수주(鰲形水注). 이왕가미술관

12. 순형수주(筍形水注). 이왕가미술관.

13. 연화개부완(蓮花蓋付盌). 이왕가미술관.

치개 조각[篦彫]' 이라고 하는〔중국에서는 획화(劃花)라고 하는 것〕, 음양이
있는 선으로 표현한 것이 있어, 그 후자가 약간 강하게 적극적으로 표현되었
을 때 문양의 주체가 위로 두드러지는 고로 이것을 양각이라 하고 있다. 따라
서 그 차이가 매우 애매한 것이 많지만 양각이라 하는 것 중에서 가장 분명한
것은 틀에 찍는 것으로, 이것은 중국에서 인화(印花)라고 한다. 또 중국에는
수화(繡花)라는 것이 있지만 고려청자에는 이에 알맞은 것은 없고 인화 · 획화
등 양각적인 것을 총괄해서 철화(凸花)라고 한다. 이에 대하여 음각 문양은 요
화(凹花)라고나 칭할 것이지만 아직 그 사용례를 알지 못할 뿐만 아니라 이상
여러 가지 수법이 한 기물(器物)에 혼용되고 있는 것도 있어서 기물의 종류에
의하여 확연히 구별되어 있지 않음은 말할 것도 없다.

## 2. 상감청자(象嵌靑瓷)

상감이란 기체(器體)에 여러 가지 주제를 우선 음각하고 그 파인 곳에 백토(白土) 또는 흑토〔黑土, 자토(赭土)〕를 메워서 문양을 나타내는 것으로 일종의 나전세공(螺鈿細工)의 응용이라 하겠고, 도자에서의 이 시공법은 중국에 없는 고려의 독특한 것이라고 한다. 그리고 이것은 일반적으로 흑과 백 두 가지 색으로 문양을 나타내는 것이 보통이고, 그 중에는 전적으로 백토만을 가지고 한 것도 있지만 흑토만을 가지고 한 것은 없는 듯하다. 그러므로 상감청자는 백상감(白象嵌)의 청자와 흑백상감의 청자로 구별할 수 있으나, 또 상감수법에 두 가지 방법이 있어서, 주제 자체를 흑색과 백색 두 가지로 나타내는 것(도판15)과, 주제는 청색의 본색 그대로 두고 그 배경이 되는 면을 구분해서 여기다 흑·백의 흙을 메워서 주제가 드러나게 한 것이 있다. 전자는 가장 일반적인 수법이고 후자는 그 수가 적다.

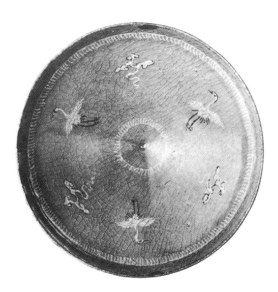

14. 상감운학문완(象嵌雲鶴文盌). 조선총독부박물관.

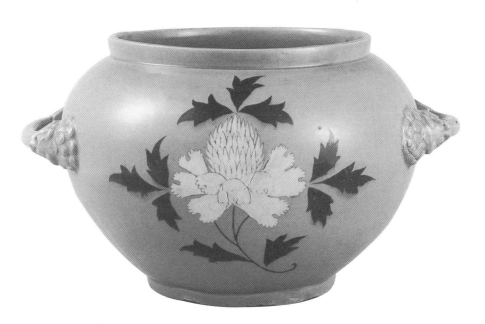

15. 상감모란문쌍이호(象嵌牡丹文雙耳壺). 이왕가미술관.

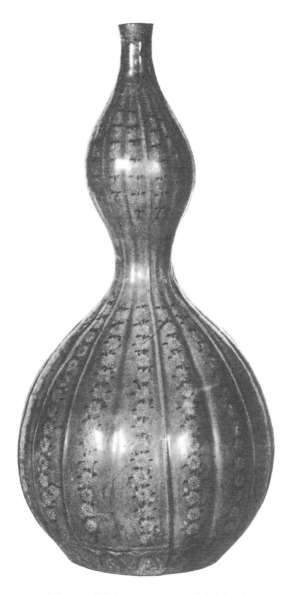

16. 상감국문표형병(象嵌菊文瓢形甁). 이왕가미술관.

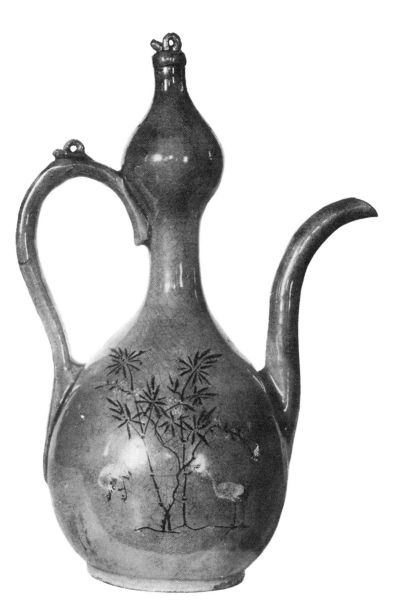

17. 상감매죽쌍학문표형수주(象嵌梅竹雙鶴文瓢形水注). 이왕가미술관.

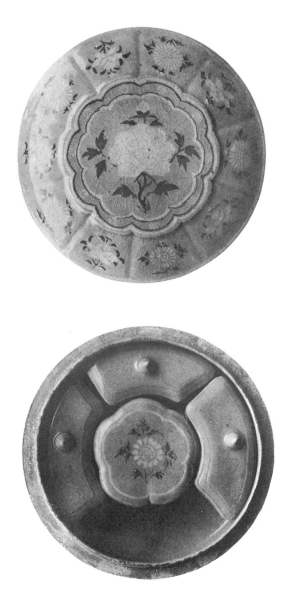

18-19. 상감국모란문모자합자(象嵌菊牡丹文母子盒子). 이왕가미술관.

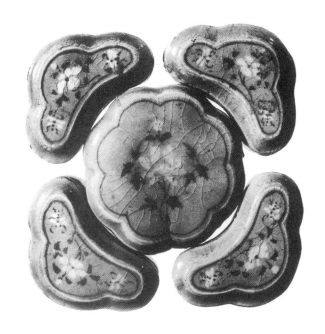

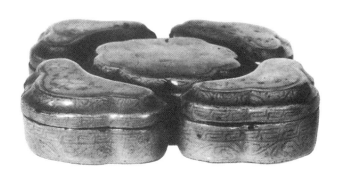

20-21. 상감모란부용문복합합자(象嵌牡丹芙蓉文複合盒子). 이왕가미술관.

또 이 상감에서 문양은 흑·백 두 가지 색으로만 표현하는 것이기에 꽃이면 꽃, 나비면 나비, 구름이면 구름을 전부 한 가지 색으로 메우는 것을 원칙으로 하지만, 그에 더해 흑선으로 윤곽 세부 등을 장식한 것도 간혹 있다. 이 예도 매우 드물다.(도판 14, 16-21)

이상, 상감은 그 시공된 주제가 일일이 수세공(手細工)으로 되어 있지만 연주문(連珠文)·운두문(雲頭文)처럼 같은 종류, 같은 형태의 것을 나열하는 경우에는 그런 것을 틀로 찍었고, 따라서 그 기법이 매우 기계적으로 되어 있다. 수고를 덜고자 하는 말기적인 것일수록 그러한 예가 많다.

### 3. 백색퇴화문청자(白色堆花文靑瓷)

백토를 붓에 묻혀서 그것이 두드러지도록 문양을 나타낸 것으로, 이 수법은 무상감의 상형청자(象形靑瓷)에도 이미 그 발단이 보여 도판 5, 25 같은 것은 그 예이며, 상감청자, 예컨대 도판 23에서 주전자의 입과 손잡이 등에 보이는 백점(白點)들이 그것이고, 도판 24와 같은 화청자(畵靑瓷)라고 하는 것도 그

22. 소위 백색퇴화문(白色堆花文)이 있는 완(盌). 조선총독부박물관.

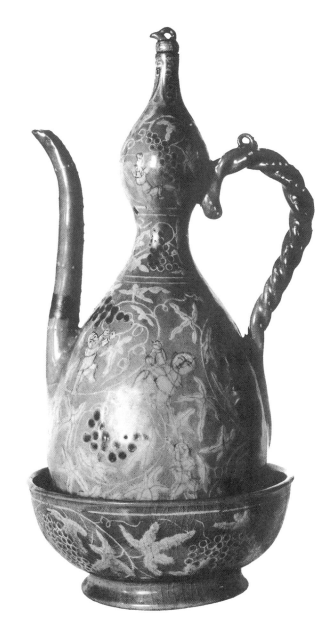

23. 상감진사포도적당자문표형수주
(象嵌辰砂葡萄摘唐子文瓢形水注). 이왕가미술관.

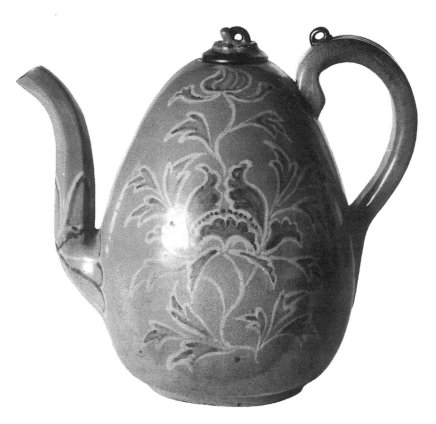

24. 상감식 표현법의 화청자(畵靑瓷). 조선총독부박물관.

25. 호형수주(鯱形水注). 개성부립박물관.

예라고 할 수 있다. 그러나 이 백색퇴화문청자라는 것을 한 특색있는 독자적인 것으로 인정하고자 한 나카오 박사는 이상과 같은 점문(點文) 내지 화청자에서의 그것을 취하지 않고 순수한 청자의 백색퇴화문의 존재를 주장하며 그 예로 청자양각완(靑瓷陽刻盌, 도판 22)에 보이는 구변(口邊)의 당초문대(唐草文帶) 같은 것을 가지고 말하고 있으나, 이 경우에 이것을 백색퇴화라고 인정할 것인가 아닌가는 아직 문제가 남아 있다. 금후 논의가 있어야 할 것이다.

## 4. 화청자〔畵靑瓷, 회고려(繪高麗)〕

이것은 전술한 백색퇴화문에서와 같이 백토 내지 흑토를 붓에 묻혀서 기체에 그림을 그린 것으로(도판 27, 28), 상감청자에 일반적으로 순흑색만의 상감이 없고 흑·백 두 가지 색의 상감과 백색의 상감이 많았던 것과 반대로, 이것은 흑색 채화(彩畵)로 된 것이 거의 전부라 해도 좋으며, 흑·백 두 가지 색으로 된 것은 적고 백색뿐인 것은 거의 없다고 해도 좋다.〔전혀 종류를 달리한 흑유계(黑釉系)의 것에는 백색만으로 된 그림도 있지만 이것은 다르다〕 그리고 청자의 의미를 잃지 않은 아름다운 청색의 바탕에 그려 있는 유품은 비교적 적으며, 대개는 유조(釉調)가 매우 산화되어 황갈(黃褐)·청회(靑灰)의 색을 내는 것이고 태토도 매우 거친 것이 많다. 그림의 표현은 상감청자인 경우에 주제가 흔히 일본 그림같이 표현되어 있는 것(도판 26)과 반대로 이 화청자에서는 서역적(西域的) 그리스적인 맛이 많고, 또 일필(一筆)로 자유롭게 그렸지만 드물게 상감식으로 그린 것(도판 24 참조)도 있으며, 세부에 묘선(描線)을 쳐서 디테일을 나타내고 있는 것도 종종 있다. 또 박지(剝地)라는 것도 화청자에 포함시키는 경우가 있으나 청자와는 다른 것이므로 여기에서는 다루지 않는다.

26. 화청자유화병(畵靑瓷柳畵甁).
조선총독부박물관.

27. 백화화청자병(白花畵靑瓷甁). 이왕가미술관.　　28. 흑화화청자병(黑花畵靑瓷甁). 이왕가미술관.

## 5. 진사청자〔辰砂靑瓷, 유리홍청자(釉裏紅靑瓷)〕

진사(辰砂)란 동염이 산화되어 주홍색이 나는 것이나 상감청자·화청자 등에서 부분적으로 사용된 것으로, 간혹 표면 전부를 이 진사유(辰砂釉)로 칠하고 그릇 안에 청자유(靑瓷釉)를 칠한 것도 있다. 어느 것이고 그 수가 매우 적어서 희귀한 일품(逸品)으로 되어 있다.(도판 29, 30)

## 6. 화금청자(畵金靑瓷)

화금청자란 보통 상감청자의 유리에 금니(金泥)로 장식을 한 것인데 그 유품이 매우 적어서 현재 개성박물관에 진열되어 있는 파호(破壺, 도판 31)에서 그 실적(實績)을 가장 잘 볼 수 있다. 그것은 상감된 주제 위에 선묘로 윤곽을

29. 상감진사운학모란문서판(象嵌辰砂雲鶴牡丹文書板). 이왕가미술관.

30. 상감진사모란문병(象嵌辰砂牡丹文瓶). 이왕가미술관.

잡고 있으나, 상감이 없어 빈 듯한 감을 느끼는 부분에는 이것을 따로 그려서 보충하고 있다. 예컨대 원숭이와 뒤의 나무와의 사이, 앞의 풀과의 사이, 균형이 덜 잡힌 곳에 각각 기암(奇巖)을 그리고 잎 넓은 풀이 그려져 있다.[11] 오쿠다이라 다케히코(奧平武彦) 소장 청자완(青瓷碗)에는 전혀 상감이 없는 곳에 봉황을 그리고 매화에 달이 그려져 있다. 이것은 금니가 전부 박락(剝落)되어 그 흔적만 남은 것이지만 이러한 화금청자의 유는 이왕가(李王家) 컬렉션에 석 점 있고,(도판 32, 33) 부산의 가키타 노리오(柿田憲男) 씨에게도 운학문청자병(雲鶴文青瓷甁)이 한 점 있다고 하나 이것은 미상이다. 필자는 수년 전 개성에서 국상감(菊象嵌)의 통완(筒碗)에 금니가 남은 것을 한 점 보았으나 지금 그 소재(所在)를 잊었다. 현재 수많은 청자 중에서 화금이 있는 것은 이상 대여섯 점에 불과하다.

31. 화금상감당초도원문병(畵金象嵌唐草桃猿文甁).
개성부립박물관.

32-33. 화금상감모란당초문완(畵金象嵌牡丹唐草文盌).
이왕가미술관.

## 7. 명관(銘款)이 있는 청자

명문(銘文)이 있는 것을 특히 종류별로 들 필요는 없을지도 모른다. 그것은 명문이 있다는 것뿐이고 기술적으로는 일반 청자와 다를 것이 없는 까닭이다. 그러나 명문이 있는 것에 대한 특별한 고려는, 청자 일반의 역사적 변천을 알고 사용례를 알고 제작자를 알고 그 밖의 청자에 관한 여러 가지 문제를 해결하는 열쇠가 들어 있는 것으로, 이런 종류의 자료가 문헌상으로는 거의 없는 현 상황에서 이런 종류의 자료를 고려함은 청자에 관한 확실한 지견(知見)과 감상의 배경을 얻는 것이라 할 것이다.

여기서는 명문이 있는 것을 특히 골라냈을 뿐, 그 수는 전체 청자의 수에 비하면 매우 적다. 그리고 서법(書法)은 상감청자에서는 상감의 수법으로, 화청자에서는 흑토[즉 철사(鐵砂)의 자토]로써 하는 것이 보통이지만 비색청자에서는 철사를 쓴 것도 있고 또 단순히 음각으로 한 것도 있다. 개성에서 발견되었다는 경성대학 소장의 용천요 청자에는 '河濱遺範(하빈유범)'의 명(銘)이 인화로 되어 있지만 고려청자에 인화, 즉 도장으로 찍은 명이 있는지 없는지는 아직 듣지 못하였다.

그런고로 고려청자에서의 명문은 음각 · 상감 · 흑필(黑筆)의 세 가지가 있다고 할 수 있다. 명문의 종류를 들자면 다음과 같다.

### 1. 시명(詩銘)이 있는 것

① 청자양각당초문표형병(靑瓷陽刻唐草文瓢形瓶)(이왕가 컬렉션, 도판 34)

| | |
|---|---|
| 細鏤金花碧玉壺 | 금 꽃으로 아로새긴 푸른 빛깔 옥 항아리 |
| 豪家應是喜提壺 | 아마도 부호가들이나 즐기던 술병이리. |
| 須知賀老樂清客 | 뉘 알리오, 하로[賀老, 하지장(賀知章)]가 청객을 즐기려고 |

34. 청자양각당초문표형병(靑瓷陽刻唐草文瓢形瓶). 이왕가미술관. 왼쪽 위.
35. 청자상감운학문표형수주(靑瓷象嵌雲鶴文瓢形水注). 이왕가미술관. 오른쪽 위.
36. 청자상감당초문표형수주(靑瓷象嵌唐草文瓢形水注). 이왕가미술관. 왼쪽 아래.
37. 청자음각화문표형수주(靑瓷陰刻花文瓢形水注). 이왕가미술관. 오른쪽 아래.

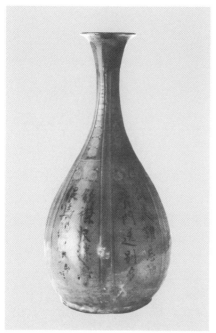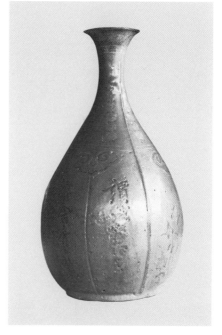

38. 청자상감당초문발형계량배(青瓷象嵌唐草文鉢形計量杯). 이왕가미술관. 위.

39. 청자상감국화문병(青瓷象嵌菊花文瓶). 조선총독부박물관. 왼쪽 아래.

40. 청자상감국화위로문병(青瓷象嵌菊花葦蘆文瓶).

대구 오쿠라 다케노스케(小倉武之助) 소장. 오른쪽 아래.

抱向春心醉鏡湖　　이걸 안고 봄날에 경호(鏡湖)에서 취할 줄을.

② 청자상감운학문표형수주(靑瓷象嵌雲鶴文瓢形水注)
(이왕가 컬렉션, 도판 35)

(ㄱ)

無塵終不掃　　티끌 없어 끝끝내 쓸지를 않고

有鳥莫令彈　　새가 있어 탄주하지 말라고 하네.

若要添風月　　만약 풍월을 더할 필요가 있다면

應除數百竿　　응당 수백 댓가지는 제외하리라.

(ㄴ)

聞導城都酒　　듣자니 성안의 모든 술들을

無錢亦可求　　돈 없어도 또한 그걸 구할 수 있네.

不知將幾斛　　얼마가 될진 모르지만

消息自來愁　　절로 오는 수심을 씻어내리라.

③ 청자상감당초문표형수주(靑瓷象嵌唐草文瓢形水注)
(이왕가 컬렉션, 도판 36)

暫入新豊市　　새로운 풍시(豊市)의 저자에 잠깐 들어가

猶聞舊酒香　　옛날의 술 향기를 맡았네.

把琴沽一酒　　거문고 끼고 한 동이 술을 사 와서

盡日臥垂楊　　종일토록 누워서 술 마신다네.

④ 청자음각화문표형수주(靑瓷陰刻花文瓢形水注)

　(이왕가 컬렉션, 도판 37)

| 沙瓶酒長滿 | 사기병에 술이 가득 채워졌으면 |
| 萬年無終盡 | 만년토록 다함이 없으리로다. |
| 金瓶重沙瓶 | 금병이 사기병보다 중하긴 해도 |
| 置酒無重輕 | 술 보관에 경중을 따질 것 없네. |

⑤ 청자상감당초문발형계량배(靑瓷象嵌唐草文鉢形計量杯)

　(이왕가 컬렉션, 도판 38)

〔내측 횡서(橫書)〕

| 劣四笑盃 | 넷이 못 되어 웃는 잔. |

〔외측 종서(縱書)〕

| 三盃詩 | 삼배(三盃) 시. |
| 亦足含笑盃 | 웃음을 머금은 잔 또 넉넉하거늘 |
| 何逢劣二杯 | 어디에서 만난들 두 잔이 모자라랴. |
| 三盃皆已得 | 석 잔 술로 모두 이미 얻게 됐으니 |
| 天許劣四盃 | 넉 잔보다 못함을 하늘이 허락하네. |

⑥ 청자상감국화문병(靑瓷象嵌菊花文瓶)(조선총독부박물관 소장, 도판 39)

　(ㄱ)

| 何處難忘酒 | 어드멘들 술 잊기 어려웠던가. |
| 靑門送別多 | 청문(靑門)에 송별도 허다했으니 |
| 斂襟收涕淚 | 옷깃을 여미고 흐르는 눈물 훔치니 |
| 促馬聽笙歌 | 말은 가자 재촉하고 생가(笙歌) 소리 들려오네. |

(ㄴ)

| 煙樹覇陵岸 | 안개 낀 파릉(覇陵)의 그 물가에 |
| 風花長樂坡 | 바람 부는 꽃밭은 장락궁(長樂宮)의 언덕인가. |
| 此時無一盞 | 이런 때에 한 잔 술이 없을 수 없어 |
| 爭奈去留何 | 갈까 말까 하는 마음 어이하리오. |

⑦ 청자상감국화위로문병(靑瓷象嵌菊花葦蘆文瓶)
〔오쿠라 다케노스케(小倉武之助) 소장, 도판 40〕

| 渭城朝雨浥輕塵 | 위성(渭城)의 아침 비가 촉촉이 먼지 적셔 |
| 客舍靑靑柳色新 | 객사의 푸른 버들 그 빛이 새롭구나. |
| 勸君更盡一杯酒 | 그대에게 다시 술 한 잔을 권하노니 |
| 西出陽關無故人 | 서쪽 양관(陽關)으로 가면 친한 벗도 없으리.[12] |

⑧ 청자포류회문원통병(靑瓷蒲柳繪文圓筒瓶)
〔아가와 주로(阿川重郎) 소장〕

(ㄱ)

| 貪花自謂三春少 | 꽃 탐하니 석 달 봄이 적다 홀로 말을 하고 |
| 愛月都忘五夜長 | 달 아까워 오경 밤이 길다는 것도 모두 잊네. |

(ㄴ)

| 携酒夜遊明月院 | 술잔 잡고 밝은 달 뜬 밤 뜰에서 놀아 보고 |
| 把琴春上好花山 | 거문고 잡고 고운 꽃 핀 봄 산에 올라 보네. |

## 2. 연호(年號)·간지명(干支銘)이 있는 것

상감청자는 사발·접시 등이 많고, 손으로 문자를 음각해서 상감한 것과 틀

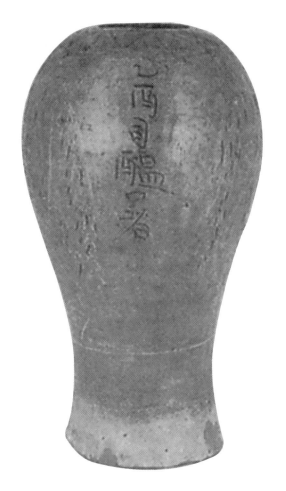

41. '을유사온서' 명병( '乙酉司醞署' 銘瓶).

42. 상감 '계유' 명국화문팔각접(象嵌 '癸酉' 銘菊花文八角楪).
세키노 다다시(關野貞) 소장.

〔型印〕로 문자를 음각해서 상감한 것 두 가지로 나눌 수 있으나 어느 것이나
연호는 없고 간지명뿐이다. 기사(己巳) · 경오(庚午) · 임신(壬申) · 계유(癸
酉) · 갑술(甲戌) · 임오(壬午) · 을유(乙酉) · 정해(丁亥) · 을미(乙未) 등이
다.(도판 42)

이 외에 화청자에 "庚寅八月 日 仲壬□□造 경인 8월 일 중임□□ 만듦"라 있는
것과 상감청자에 간지명과 함께 납입소(納入所)의 이름이 있는 것으로 "乙酉
司醞署 을유년 사온서(司醞署)"의 명(銘)이 있는 것이 있다.(도판 41) 모두 이왕
가 컬렉션이다.

## 3. 납입소명(納入所銘)이 있는 것

① 선서(線書) '淳化四年 癸巳 太廟第一室享器 匠崔吉會造 순화 4년 계사 태묘

74

(太廟) 제1실의 제기. 장인 최길회가 만들다'명 주준(酒尊)(경성 이토 마키오 소장, 도판 2, 3 참조)

이것은 벌써 앞에 말했지만 진짜 청자인지 아닌지는 문제이다.

② '홀지초번'명청자완('忽只初番'銘青瓷盌)(이토 마키오 소장)

'홀지초번'이란『고려사』권82, 「지(志)」권제36, '병(兵)' 2, '숙위(宿衛)'에

十五年八月忠烈王卽位 以衣冠子弟 嘗從爲禿魯花者 今番宿衛號曰忽赤

15년 8월에 충렬왕이 왕위에 올라 사대부 자제로서 일찍부터 다루가치가 된 자를 번을 나누어 숙위(宿衛)하게 하고 이를 홀치(忽赤)라 불렀다.[13]

라 있다. 지(只)와 치(赤)가 같은 자로 쓰인다는 것은 다음에 말하기로 한다. 홀지(忽只)에는 삼번(三番) 내지 사번(四番)의 구별이 있었다. 상술한 기문(記文) 다음에

元年正月 以忽赤四番 爲三番

원년 정월에 홀치 사번을 삼번으로 만들었다.[14]

忠宣王元年六月 復分忽赤爲四番

충선왕 원년 6월에 다시 홀치를 나누어 사번으로 삼았다.

등이 있다.

③ 청자상감 '순마'명(青瓷象嵌 '巡馬' 銘) 파편(필자 소장)

『고려사』권81「지」권제35, '병(兵)' 1, '오군(五軍)'에

十一年五月 王(忠烈王)聞乃顔大王叛 請擧兵助討 遂閱兵 羅裕 孔愉等調留京侍衛軍 至發 禁學兩館儒生及第趙宣烈 崔伯倫 皆以壯元及第 屬巡馬

11년 5월에 왕(충렬왕─저자)이, 내안대왕(乃顔大王)이 반란을 일으켰다는 말을 듣고 병사를 일으켜 토벌을 돕기를 청하고 마침내 군사를 점검하였다. 나유(羅裕)·공유(孔愉) 등이 북경에 머물며 시위할 군사를 뽑으면서 금학(禁學)·양관(兩館)의 유생과 급제자까지 파견하기에 이르렀으므로 조선열(趙宣烈)과 최백륜(崔伯倫)이 모두 장원급제자로서 순마소(巡馬所)에 배속되었다.

라 있다. 순마제(巡馬制)의 시초는 불명이지만 홀치(忽赤)와 같이 충렬왕대였던 듯하다.

十六年正月 聞東賊來 諸君宰樞會議 忽只 鷹坊 巡馬皆合爲一

16년 정월 동적(東賊)이 왔다는 소문을 듣고 여러 임금과 재추(宰樞)들이 모여 의논하였는데 홀지·응방(鷹坊)·순마(巡馬)를 모두 합하여 하나로 만들었다.

이라 있다. 홀지(忽只)는 즉 홀치(忽赤)일 것이다.

④ 청자음각 '상약국' 명합자(靑瓷陰刻 '尙藥局' 銘盒子)〔아사카와 노리타카 (淺川伯敎) 소장, 도판 43, 44〕

『고려사』 권77, 「백관지(百官志)」에 어약(御藥)을 맡은 곳으로 목종조부터 있어 충선왕 2년 이후 장의서(掌醫署)나 그 밖의 이름으로 가끔 바뀌었다.

⑤ 청자상감 '동녕부' 명병(靑瓷象嵌 '東寧府' 銘甁)

원종(元宗) 11년(1270) 원(元)이 평양을 빼앗아 동녕부(東寧府)라 하고, 충렬왕 16년(1290)에 고려에 돌려주었다. 그러니까 이 병은 그 사이의 것이다.

⑥ 청자상감 '덕천' 각명병(靑瓷象嵌 '德泉' 刻銘甁)(이왕가 컬렉션)

충선왕 시대부터 덕천창(德泉倉)이란 것이 있어 충숙왕(忠肅王) 12년 (1325)에 덕천고(德泉庫)로 고쳤다.

⑦ 청자상감 '을유사온서' 명병(靑瓷象嵌 '乙酉司醞署' 銘甁)(이왕가 컬렉션,

43-44. 청자음각 '상약국' 명합자(靑瓷陰刻 '尙藥局' 銘盒子).

도판 42 참조)

사온서(司醞署)는 주례(酒醴)를 받드는 곳으로 문종조부터 있었으나 양온서(良醞署)·장례서(掌醴署) 등으로 칭했는데, 충렬왕 34(1308) 충선왕이 즉위해서 사온서로 고치고 공민왕(恭愍王) 이후 다시 한두 차례 그 명칭을 변경하였다. 그러나 을유의 간지에 맞는 것은 충목왕(忠穆王) 원년(1345)에 해당하므로 이 병도 그 당시의 것일 것이다.

⑧ 청자상감 '정릉' 명(靑瓷象嵌 '正陵' 銘) 파편

두 개가 있는데, 하나는 경기도 개풍군 토성면(土城面) 고려 공민왕 현릉(玄陵) 및 왕비 정릉(正陵) 소재에서 얻었고, 다른 하나는 전라남도 강진군(康津郡) 대구면(大口面)의 요지(窯址)에서 얻었다고 한다. 정릉은 공민왕 14년 2월 훙거(薨去)한 왕비 노국대장공주(魯國大長公主)의 능호(陵號)로, 왕이 서기 1374년 훙거하였으므로 당시의 국가적 정세를 고려했을 때, 이 청자는 공민왕 14년 이후부터 이 해까지의 사이에 만들어진 것으로 생각된다.

⑨ 이상 외에 고려부터의 같은 사명(司銘)을 가진 것으로 예빈(禮賓)·사선(司膳)·보원(寶源)·장흥(長興) 등의 이름이 있는 것이 있으나, 어느 것이나 분청사기〔미시마테(三島手)〕로 조선조 이후 것이라고 한다. 다만 사선만은 조선조에서 폐했고, 따라서 고려의 것이라고 한다. 사선은 충렬왕 34년, 충선왕에 의하여 목종조부터 있던 상식국(尙食局)을 고친 것으로 공민왕대에 이르러 이 두 이름이 두세 차례 되풀이하여 변개되었으나 드디어 '사선'의 이름을 쓰게 되고 조선조에 들어가서는 사섬(司贍)이라 썼다. 그래서 이것은 고려로 보아도 좋을 듯하다.

## 4. 기타의 잡명(雜銘)

이상 여러 가지 예는 명관으로써 그 뜻한 바 제작 시대가 상상되는 것, 납입 관서(納入官署) 같은 것을 알 수 있는 것이나, 여기 또 그 의미의 해석이 안 되는 몇 가지 예도 있다. 예컨대 부안요지(扶安窯址)에서 발견된 비색청자의 밑〔底〕에 철사(鐵砂)로 '成'의 한 글자를 쓴 것이 있고, 강진에서 상감청자병의 복부 파편에 '番' '成' '大' 등의 명이 있는 것, 또 접시 중앙에 '內' '大' 등의 간단한 글자가 있는 것이 있었다고 하며, 대구 공산(公山)의 어떤 절에서 비색 청자의 병에 '景中'이란 문자의 각명(刻銘)이 있었다고 하며, 혹은 '靑龍' '方德' 등의 명이 있는 것, 이왕가 컬렉션에는 화청자에 '無夫淫女 지아비가 없는 음탕한 여인'란 읽기 민망한 장난기의 낙서가 있는 것이 있고, 흑유가 아직 충분하지 않은 병에 '育王砌路米(육왕체로미)'의 음각명이 있는 것도 있다. 이런 것은 모두 금후의 연구를 기다려야 할 것이나, 이러한 명관의 존재는 감상에 있어서나 지견상(知見上)으로나 어느 것이나 주의할 만한 것이다.

## 8. 잡유(雜釉) 혼합의 청자

이것은 순전한 청자라고 하기는 어렵고 따라서 여기서 들 필요도 없지만, 다만 부분적으로 청자유가 사용되고 있다는 점에서 이 분류의 끝에 넣기로 한다. 이왕가 컬렉션의 진사유합자(辰砂釉盒子) 같은 것은, 외면(外面)은 전부 진사유이면서도 내면(內面)은 청자유를 쓴 것과 같은 것으로, 도판 46과 같은 것은 표면은 철사유(鐵砂釉)이면서도 내부는 청자유를 쓰고 있다. 또 연리문(練理文)이라는 것(도판 45)에도 청자유를 쓴 것이 있다.

45. 연리문잔(練理文盞).

46. 철사유도철문도정(鐵砂釉饕餮文陶鼎). 조선총독부박물관.

# 5. 청자의 변천

이상 청자의 유별(類別)은 그 기술적인 차이로 인해서 청자의 변천을 생각하는 데 필요한 몇 가지 좌표가 될 만한 것이고, 조선청자의 역사를 말하는 사람은 대개 다음의 네 시기로 나누고 있다.

제1기 '고려 비색 시대'(나카오 박사 설) 또는
　　　'중국자기 모방 시대'(고야마 설).
제2기 '상감청자 시대'(나카오 박사 설) 또는
　　　'조선 독자의 양식이 발달한 시대'(고야마 설).
제3기 '중국 남북요 양식이 뒤섞인 시대'(나카오 박사 설) 또는
　　　'중국자기의 영향이 중가(重加)된 시대'(고야마 설).
제4기 '잡요(雜窯) 시대'(나카오 박사 설) 또는 '타락·쇠퇴 시대'(고야마 설).

## 1. 제1기와 제2기

　제1기는 즉 청자의 초기이고 개요(開窯)의 시기는 제3장(「청자의 발생」)에서 말한 바와 같이 불명하지만, 그 하한(下限)은 상감청자가 발생하기 전까지로 한다. 즉 상감청자의 발생 시기를 중심으로 그 이전이 제1기이고 그 이후가 제2기이다.

47. 인종(仁宗) 장릉(長陵) 출토 개부완(蓋付盌). 조선총독부박물관.

　　그러면 이 상감청자의 발생은 언제쯤이냐 하면 이것도 아무런 확실한 문헌
이 남아 있지 않은데, 저 고려 인종 초년에 고려에 온 송나라 사신인 제할관(提
轄官) 서긍(徐兢)이 지은 『선화봉사고려도경』에 고려청자에 대한 좋은 기록을
남기고 있지만, 고려청자의 가장 큰 특색이라고 할 만한 상감청자에 대하여
하등 말한 바 없을 뿐 아니라, 근래에 인종의 장릉(長陵)에서 황통(皇統) 6년
(병인) 3월 공효대왕〔恭孝大王, 인종의 시호(諡號)〕에 바친 옥책(玉冊)과 함께
아름다운 청자 화병·개완(蓋盌, 도판 47)·합자·발 등이 출토되었으나 어
느 것이나 선려(鮮麗)한 비청색의 청자뿐이고 상감한 청자는 없었다.

　　그런데 한 대(代)를 사이에 두고 명종(明宗)의 지릉(智陵)에서 상감이 있는
청자 접시〔皿〕·완(도판 48, 49)·발 등 몇 점이 발견된 까닭으로 상감청자는
결국 이 인종과 명종의 사이, 즉 의종조(1147-1170)에 생겼으리라고 한다. 이
것을 기술적 방향으로 해석하고 있는 나카오 만조 박사는 다음과 같이 말하고
있다.

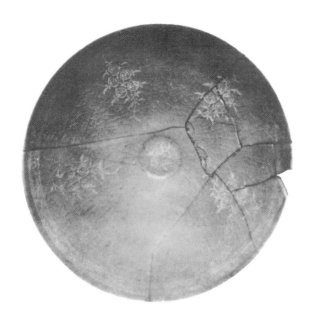

48-49. 명종(明宗) 지릉(智陵) 출토 완(盌). 조선총독부박물관.

상감청자가 언제쯤부터 시작되었는지는 이것이 기록에 적혀 있지 않아 적확히 말할 수 없지만, 앞에서도 말한 바와 같이 인종 시대에는 상감하는 특수한 세공에 대하여『고려도경』에 이를 적지 않았으니 이 특징있는 것의 발명은 1124년 이후의 것으로 생각된다. 그래서 이 상감기(象嵌器)와 그 전의 비색기(翡色器)를 비교한다면, 상감기는 비색기에 비하여 청자로서의 품질은 얼마쯤 떨어지고 그 소지(素地)에서도 또 그 유(釉)에서도 얼마쯤 성질이 달라서 소성(燒成)의 기술 같은 것도 약간 저하된 정도의 것임을 인정할 수 있다. 즉 상감청자는 아마 신라시대의 토기에 새긴 조선식의 인문(印文)과 당시 공예품으로 귀중히 여기고 또 상당히 발달했던 나전(螺鈿) 같은 것의 방법에서 생각해내서, 또 한편으로는 제도상(製陶上)의 기술 저하로 도기에 상감을 하게 된 것이라고 생각한다. 그래서 그 가장 발달한 시기는 서기 1147년부터 1170년에 걸쳐 왕위를 차지하고 극히 호사한 생활을 한 의종조에 있었으리라고 생각된다. 의종이 매우 아름다운 것을 좋아하고 음락(淫樂)에 젖은 왕이었다는 것은 『고려사』에 적힌 바로,

毀民家五十餘區 作太平亭 命太子書額 旁植名花異果 奇麗珍玩之物 布列左右 亭南鑿池 作觀瀾亭 其北 構養怡亭 蓋以靑瓷 南構養和亭 蓋以椶 又磨玉石 築歡喜 美成二臺 聚怪石 作仙山 引遠水 爲飛泉 窮極侈麗 群小逢迎民間珍異之物 輒稱密旨 無問遠近 爭取馱載 絡繹於道 民甚苦之

민가 오십여 채를 헐어내어 태평정(太平亭)을 짓고, 태자에게 명령하여 현판을 쓰게 했다. 그 정자 주위에는 유명한 화초와 진기한 과수를 심었으며, 기이하고 화려한 물품들을 좌우에 진열하고 정자 남쪽에 못을 파서 거기에 관란정(觀瀾亭)을 세웠다. 그 북쪽에는 양이정(養怡亭)을 새로 만들어 청자와로 덮었고, 그 남쪽에는 양화정(養和亭)을 지어 종려나무로 지붕을 이었다. 또 옥돌을 다듬어 환희대(歡喜臺)와 미성대(美成臺)를 쌓고 기암괴석을 모아 선산(仙山)을 만든 다음, 먼 곳에서 물을 끌어 분수를 만들었는데, 더할 나위 없이 사치스럽고 화려했다. 게다가 측근자들은 왕의 비위를 맞추기 위하여 민간에 진귀한 물건

이 보이기만 하면 왕명이라는 핑계로 거리의 원근을 가리지 않고 이를 탈취하여 저마다 실어 들였는데, 그런 짐이 길에 잇대었다. 백성들은 이것을 몹시 괴롭게 여겼다.

이 왕의 통치 아래에서 이와 같이 군소(群小)가 준동하고 민간의 고(苦)를 감히 마음에 두지 않던 시대에는 제도자(製陶者)와 같은 기술자에 대한 대우도 필시 이해가 없었으리라고 상상된다. 즉 그 시대에 제도(製陶)는 성한 것같이 보여도 그 이면에는 쇠퇴할 여러 가지 원인을 내포하고 있었다는 것은 생각하기 어렵지 않다. 예를 들면, 궁중에서의 주문품은 여러 가지가 있고 그 모양도 여러 가지였을 테니까 『도경』 시대보다는 다종다양하게 제작되었을 것이나, 군소가 밀지(密旨)라 칭하며 민간의 것을 빼앗던 시대이기에 조정에 바치는 것의 오십 퍼센트는 도중에 관리들에게 빼앗겼을 것이다. 이것을 제도 기술자 측에서 본다면, 과다한 주문으로, 힘에 겨운 곤란한 주문을 맡게 되었을 것이다. 만약 이렇게 가혹한 일을 해야 할 경우에 이르면, 외견은 거의 같아도 만들기 쉬운 방법을 취하는 것은 고금을 통해서 있는 상투 수단이다.

그래서 『도경』 시대의 비색자(翡色瓷)와 같은, 소성에 충분히 주의해야 되는 것을 구우려면 기술상 거칠게 마구 만드는 일은 있을 수 없는 것이지만, 만든 것의 외관이 얼마쯤 닮은 정도로 그치자면 그다지 주의가 필요하지 않고 기술자로서는 만드는 데 비교적 쉬운 일이 된다. 예컨대 비색자에 보이는 '가는 음각선〔猫搔手〕' 같은, 세선으로 얇게 파서 음각 문양을 나타내는 경우, 청자유는 그 유가 녹은 결과가 극히 좋고 완전히 투명해야지만 그 섬세하고 아름다운 조각을 볼 수 있지, 조금이라도 유가 흐리게 녹고 불투명한 경우에는 그러한 세미한 조각은 안 보이고 유에 덮여 없어지고 마는 것이다. 그런고로 이러한 공교한 것을 구우려면 기술자는 비상한 주의와 숙련이 필요하다. 이와 반대로 문양이 거친 것에서는 이러한 걱정은 없어도 되고, 유가 완전히 녹지 않아도 그 문양은 어느 정도 볼 수 있다. 더욱이 여기에 상감을 하게 된다면 기술

적으로는 한층 편해진다.

상감을 하려면 그릇의 소지에 음각을 하고 여기에 백토 혹은 자토를 넣으면 된다. 그리고 유를 발라서 구우면 백토는 순백으로, 자토는 순흑으로 문양을 나타내고, 다소 유가 졸렬하게 녹아도, 혹은 유색이 순청색을 나타내지 않고 검은색을 띠고 있어도 백 또는 흑으로 나타나는 문양은 매우 명료하게 알 수 있기 때문에, 자질(瓷質)보다는 그림 문양이라는 점에 보는 사람의 눈이 팔려서 어려운 소성 과정은 그 때문에 모르게 되는데, 풋내기는 도리어 문양이 선명한 기교를 좋아하니 제작자 측에서 보면 비교적 편안해서 일거양득의 방법이 된다. 그런고로 나는 상감기를 비색자에 비해서 기술적으로는 사실상 떨어지는 것으로 생각하며, 이런 것은 비색자보다 나중에 생긴 것임을 확신하고, 그 시기는 아마 의종 같은 사치한 것을 좋아하고 기와에까지 청자를 쓸 때 생긴 것으로 생각하는 것이다.

다시 박사는 좀 뒤에 상감청자의 발생에 대하여 '백색퇴화'라는 것이 선행함을 설명하고, 상감을 베푸는 일은 이 백색퇴화의 기술에서 생긴 것이라고도 하고 있다. 이것도 그 개략을 적으면,

백색퇴화란 우선 소지에 백토로 선을 두드러지게 치고 그 위에 청자유를 발라서 구운 것으로, 이 방법은 정요(定窯) 그릇 같은 데서는 가끔 보는 것이다. 틀로 양각한 문양에 비하여 매우 손이 가는 것으로, 보통 주의를 안 하는 사람은 틀 무늬인 줄로 알고 퇴화인 줄은 모른다.

이러한 백색퇴화의 문양을 청자 유약 밑에 넣은 것은 고려 상감청자의 영향일까, 혹은 남송(南宋)의 수내사요(修內司窯)의 예에 보이는 백색퇴화의 청자가 고려에 건너와서 그것이 모본(模本)이 되어 상감이란 것을 생각해냈을까. 만약 후자의 경우라면 의종의 주문을 기다리지 않고도 상감청자는 생겼을 것이다. 다만 고려청자가 말기에 이르러 그 유색이 비색의 아름다움을 잃고 시

멘트색이 되었을 때 백토와 자토로 굵고 진하게 화문(花文)을 그려서 그 물감이 두드러져 유약 속에 퇴화의 문양을 나타내는 것이 있지만, 그러한 것은 그 기교가 졸렬한 고로 기술상 비색 혹은 상감청자의 상품과 한가지로 논할 수는 없다. 여기서 말하는 '퇴화'란 그 선이 가늘고 선명하게, 그리고 아름답게 그려진 것을 말한다.

즉 고려 비색청자에서 곧바로 상감청자로는 이행되지 않고, 먼저 비색청자가 있고 다음에 댓가지·못 등으로 문양을 그릴 뿐 아니라 흰 흙으로 문양을 그리는 퇴화의 청자가 생기고, 그 다음에 상감청자가 생긴 것이 아닐까. 생각하건대 이 퇴화의 문양을 내는 것은 일할 때 상당한 수완과 노력을 요하며, 또 그려진 문양이 소지가 마름에 따라 떨어지는 결점이 있기 때문에 소위 효(効)가 노(勞)를 따르지 못한다는 것이 되어, 새긴 무늬 속을 흙으로 메우는 용이한 수단인 상감으로 이행한 것이 아닐까 생각한다. 따라서 백색퇴화문 청자의 시대는 매우 짧아, 거의 비색청자에서 바로 상감청자로 옮겨지는 것같이 보이는 것이 아닐까도 상상된다.

이것은 요컨대 상감의 시공법이 기술적으로 어떠한 동기에서 어떠한 과정을 거쳐서 나타난 것인가는 분명하지 않은 것으로, 따라서 이것을 의종조에 생긴 것으로 완전히 단언할 수도 없다. 왜 그러냐 하면 『고려도경』의 기문(記文)에 없고 또 인종 장릉에서 발견된 것이 없다 하더라도, 이 인종 장릉의 소재는 왕도(王都)의 서쪽에 있다고도 하고 남쪽에 있다고도 하여 아직 분명하지 않을 뿐 아니라, 그 출토품이란 것이 하등 학술적 발굴에 의한 것이 아니고 도굴을 당해서 그 일부가 나온 것에 지나지 않기 때문이다. 그런고로 그 중에는 산일(散逸)된 것이 있을 것으로 생각되어 그 산일된 것 중에 혹은 상감청자 한두 점이 전연 없었다고 누가 단언할 수 있으랴. 그리고 서긍의 『고려도경』이란 것은 고려 인종 원년(1123) 6월 13일 송나라 사신 노윤적(路允迪), 부사(副

使) 부묵경(敷墨卿)을 따라 내조한 서긍이 고려에 머무르기 약 일 개월, 그 해 7월 10일에 돌아가 그 이듬해 기행문으로 지은 것이다. 그 뒤 인종의 재위는 이십사 년이나 오랬다. 그 사이에 상감수법이 발생하였는지도 알 수 없다. 그런고로 상감청자의 발생기를 인종 연간부터 명종말까지 약 육칠십 년 사이에 두지 않을 수 없다. 좀 긴 듯은 하나 현상으로서는 제2기의 상한(上限)을 이 기간에 두지 않을 수 없을 것이다.

그런데 이 기간에 상감수법이 발생하였다 해도, 전기(前期)의 무상감의 순수 비색청자가 이에 따라 모두 자취를 감춘 것이 아님은 말할 것도 없다. 상감청자의 발생 당초는 전체적으로 비색청자가 타락할 운명에 있었다고 해도 아직 좋은 청자가 만들어졌으리라고 생각되며, 이후 시대가 지남에 따라 일반청자의 타락 경향과 함께 타락하였을 것이다. 따라서 비색청자가 반드시 다 제1기에만 속하는 것이 아니라 개중에는 상감청자가 발생하였어도 여전히 만들어졌다고 할 수 있다. 따라서 개개의 무상감청자를 전부 제1기의 작품이라고 단정할 근거는 없고, 제2기 이하에 속할 것도 형태·수법·유조 등의 비교 연구에 의하여 제1기의 작품으로 볼 것이냐 아니냐를 결정하는 방편이 있을 뿐이다. 이에 대하여는 나카오 박사가 다음과 같이 말하고 있으니, 이에 그 대강을 들기로 한다.

고려 비색자는 1124년에는 기교가 매우 진보되어 그 색택(色澤)이 가장 아름답고 청자의 본토인 중국인으로 하여금 칭찬하게 할 만큼 그 기술이 탁월한 것으로, 저 단계(端溪)의 벼루와 함께 천하의 명물이었음은 충분히 긍정되며, 지금 남아 있는 기물(器物)도 바로 이것을 증명한다. 그래서 그 작품 중에는 앞에서 든 『고려도경』의 기사와 같이 완·명·화병·호(壺) 등 여러 가지가 있어, 그러한 모양은 어느 것이나 중국 정주의 요에서 굽는 정요기(定窯器)를 닮은 것으로 당시 드물지 않은 모양이었다. 그러나 주호(酒壺)는 중국의 모양

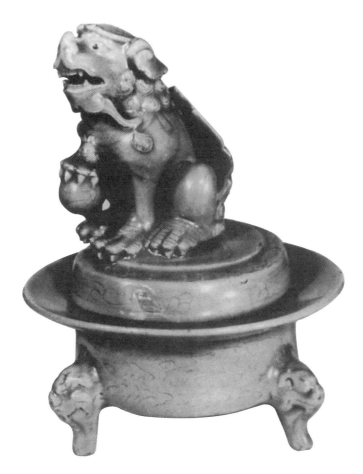

50. 옥사자개향로(玉獅子蓋香爐). 개성부립박물관.

과 달라서 과형(瓜形)이고 위에 뚜껑이 있어 연꽃 위에 오리가 엎드려 있는 장식을 한 특수한 모양의 것이었다. 이 모양의 것은 지금 전하고 있지 않다. 더욱이 그 뛰어난 것은 산예(狻猊) 향로로, 향로 위에 사자가 웅크리고 있고 이것을 연꽃이 받치고 있는 모양이다.(도판 50)

『고려도경』에 특기한(pp.34–35 참조—역자) 이러한 모양의 것은 지금 고려자기가 가장 많은 이왕가 컬렉션에서도 볼 수는 없으나, 이와 같은 공교한 기교로 극히 솜씨가 훌륭한 향로가 몇 점 있다. 이 밖에 오리 모양〔伏鴨形〕의 주전자가 있고, 여러 기물을 본뜬 것이며 문양에 있어서 연꽃을 응용한 것은 드물지 않으므로『고려도경』에서 말하는 바는 바른 관찰이며 당시의 고려 비색자의 대체(大體)를 잘 기술하고 있는 것으로 볼 수 있다. 더욱이 명·완·화병 등이 정요기의 모양을 모방하고 있다는 말은 주의할 만한 것으로, 또 현존하는 것을 볼 때에 정말 그 말과 같음을 알게 된다. 그러나 "몰래 정기(定器)의 제도(制度)를 흉내낸다"라는 말은 정요와 동질의 것을 만들고 있었다는 말이 아님은 물론이고, 청자기물(靑瓷器物)의 형태가 정요기의 모양과 같다는 의미이다. 따라서 옛 고려청자의 모양을 보면 옛 정요 그릇의 모양도 상상할 수 있는 것으로, 정화(政和)·선화(宣和) 연간에 만들어진 정요 그릇의 모양 또는 품질은 중국에서 가장 우수한 것이라고 생각하는 점으로 보아, 1124년의 고려청자의 모양은 전술한 바와 같이 역시 우수한 것이라는 점을 알 수 있다. 더욱이 이러한 훌륭한 작품이 지금 남아 있고 우리는 그것을 볼 수 있어 그 말이 거짓이 아님도 증명할 수 있다.

그런데 보통 고려청자를 보면 포류(蒲柳)·수금(水禽)·초화(草花)·석류 등의 문양이 백토와 흑토로 상감되어, 세인(世人)은 흔히 이것을 고려자기의 독특한 기술로 알고 중국에도 없는 기술로서 조선청자의 특이성으로 삼는다. 이 특별한 솜씨는 누구든지 한번 보면 아는 것이지만, 지금『고려도경』을 읽건대 아무 데도 이 말이 씌어 있지 않고, 단순히 형(形)은 "정요기를 모방했다

〔倣定窯〕"라 했고, 자질(瓷質)에 대해서는 월주(越州) 고비색(古秘色) 혹은 여주(汝州) 신요기(新窯器)라 했고 그 색에 대해서는 비색이라 했지, 상감이란 특징에 대해서는 한마디도 씌어 있지 않다. 여기서 생각건대 당전리(堂前里, 강진군 대구면)에 있는 최고(最古)의 가마로 인정할 수 있는 곳에도 상감기(象嵌器)가 없고 『고려도경』에도 기록됨이 없는 고로, 1124년의 조선청자에는 상감이 없고 다만 화문(花文)을 새긴 것이 중국청자와 같아 상감청자는 아마도 이보다 뒤에 발명된 것이라고 생각된다. 즉 만약, 상감이 아닌 고려청자에서 유(釉)가 녹은 품이 훌륭해서 소위 비색이라 하기에 부끄럽지 않아 일견 그 소성이 훌륭하다고 생각되고, 그 그릇의 모양이 고르고 세공이 근엄하고 공이 들었고, 문양의 조각이 빗·대쪽·꼬챙이·도장 어느 것이든 힘차고 섬세하게 된 것이 있다면, 모두 선화 6년 전후에서 멀지 않은 시기에 만들어진 것이라고 판정할 수 있다.

또 당전리 요지에서 채집한 것을 본다면, 유색은 극히 선명하고 푸른 맛이 깊고, 충분히 녹았기 때문에 투명하여 가느다란 화문의 조각도 완전히 볼 수 있고, 세공은 공이 들어 실제로 두꺼운 것도 얇은 느낌을 주며, 완·명 등에 있는 문양을 보면 빗살로 가늘게 그린 파도·비봉(飛鳳) 등이 교치정세(巧緻精細)를 다하고 있다. 또 굽도 될 수 있는 한 그릇의 외관을 손상하지 않도록 주의하였고 불길도 빠짐없이 돈 것을 볼 수 있다. 모두가 후세의 조선청자에서 보이는 것과 같은 거친 받침 혹은 유색의 변조(變調)와 같은 기술상의 결점이 없는 것으로, 소위 『고려도경』에 "制作工巧 色澤尤佳 솜씨가 뛰어나고 빛깔도 매우 좋다"라 한 말과 맞는다. 또 이러한 그릇을 굽는 갑발(匣鉢)의 파편을 보아도, 여기 있는 갑발은 그 질이 강하고 긴밀해서 고화도(高火度)에 이기지 못하는 일이 없고, 이것을 대구면 혹은 그 부근의 후세 요지의 갑발과 비교하면 매우 우량한 내화성의 것이라는 점을 인정할 수 있다.

이상으로써 제1기 청자의 성질을 알 수 있는 동시에 제2기 청자도 알게 되

었다. 제2기의 상감청자는 다시 후술하는 바에 의하여 더한층 분명해질 것으로 생각되나, 이는 요컨대 제1기 청자의 특색은 상형적(象形的)으로 우수하고 유조에서 우수한 데 대하여, 제2기의 청자는 회화적인 취향에서 우수한 것이라고 할 수 있다.

## 2. 제3기와 제4기

상감청자가 발명되었다고 해서 전대(前代)의 무상감기(無象嵌器)가 전연 없어진 것이 아니고 다만 그 질이 떨어진 채 여전히 만들어졌다. 그러나 그 정채(精彩)한 것은 만들 수 없게 되었다. 이것은 청자 전반의 운명을 말한다. 즉 상감의 발생은 극성기(極盛期)에 있는 비색청자를 하향케 하는 한 원인이 되었다. 혹은 그 하향의 경향으로 인해서 생긴 것인지도 모르나 이것은 또 자칫하면 단조로워지려는 것을 구해낸 방책이었다고 할 수도 있다. 그런고로 비색이 아직 그 생명을 잘 유지하고 있을 때 상감의 시공은 그 유조의 아름다움에 더한층 현란한 회화미가 첨가되어 매우 정교하게 만들어졌지만, 이 상감의 회화미적 효과가 점점 일차적인 것으로서 관심이 높아지면 높아질수록 비색의 유조는 이차적인 것이 되어, 이에 이 타락되어 가는 청자의 미적 가치를 구하고자 더욱 강화된 것이 이 상감 시공이었다고 할 수 있다.

이래서 상감세공은 더욱더 많이 응용되고, 그래서 어느 정도의 포만 상태에 이르면 그것은 일종의 매너리즘으로서의 공식적인 것이 되고 정채 없는 거친 것이 되어 간다. 이것이 청자의 제4기를 구성하는 것이며, 바로 이 과도기를 이루는 것이 제3기였다고 할 수 있다. 즉 가장 정교한 상감수법이 장차 한 정점을 넘으려 할 때 이것을 구하고자 여러 가지 새로운 미화 공작이 고안 가미되던 시대여서, 이같이 한 본지적(本地的)인 것에 다시 새로운 미화 공작을 베푼다면 머지않아 나중에는 그 본지적인 것이 배경이 되어 하나의 수단으로 나타난 것

이 본지를 대신하게 된다. 무상감의 비색청자에서 상감청자가 나타난 것을 나카오 박사의 형용같이 "다시 말하면 물들인 색종이에 그림을 그리는 것과 같은 셈이 되어 색종이의 색은 그림만 좋으면 아무래도 좋다는 경향이다"라고 한다면, 이번에는 이 형용은 다시 전용(轉用)되어, 상감청자가 색종이의 색과 같은 것이 되어 진사(辰砂)·화금(畵金) 등의 새로운 장식법이 주안적인 것으로 나타나게 된다. 다만 다르게 생각되는 것은, 진사나 화금 모두 원료에 있어서 고가(高價)이고 수법으로도 어려운 것이기 때문에 그런 것은 특수계급의 특별한 장식에만 응했고 일반에는 쓰이지 않았다고 생각된다. 예컨대 그 수가 대단히 적은 화금청자 같은 것에 관해서는 그 그릇 자체에 대하여 이미 "細鏤金花碧玉壺 豪家應是喜提壺 금 꽃으로 아로새긴 푸른 빛깔 옥 항아리, 아마도 부호가들이나 즐기던 술병이리"라 노래했고 그 호가(豪家)만이 좋아서 쓰고 있었던 점을 알 수 있는데, 『고려사』'조인규(趙仁規)'전에도

仁規嘗獻畵金磁器 世祖問曰 畵金欲其固耶 對曰 但施彩耳 曰 其金可復用耶 對曰 磁器易破 金亦隨毁 寧可復用 世祖善其對命 自今磁器毋畵金勿進獻

조인규가 금칠로 그림을 그린 도자기를 임금께 바친 일이 있었는데, 세조가 묻기를, "금으로 그림을 그리는 것은 도자기가 견고해지라고 하는 것이냐"라고 했다. 조인규가 대답하기를, "다만 채색을 베풀려는 것뿐입니다"라고 했다. 또 묻기를, "그 금을 다시 쓸 수가 있느냐"라고 하자, "자기란 쉽게 깨지는 것이므로 금도 역시 그에 따라 파괴됩니다. 어찌 다시 쓸 수가 있겠습니까"라고 대답했다. 세조가 그의 대답이 옳다고 하면서, "지금부터는 자기에 금으로 그림을 그리지 말고 바치지도 말라"고 했다.[15]

이라 있어, 고려가 원실(元室)에 공물로서 쓰고 있던 특별한 것이었던 점을 알 수 있다. 여기서 "但施彩耳 다만 채색을 베풀려는 것뿐입니다"라 한 것은 즉 청자의 정채를 잃기 시작한 사실을 말하는 것으로, 이렇듯 전대에 없었던 화금의 수

법이 북송의 정요나 건요 등에 있었던 점은 이미 알려져 있는 일이고, 제1기의 고려 비색청자를 전하고 있는『고려도경』에도 '금화오잔(金花烏盞)'의 구(句)가 있어서 고려에서의 화금법도 대개는 여기서 배웠을 것이지만, 중국의 제기(諸器)는 백자·흑유(黑釉)·시천목(柿天目) 등에 있지 아직 청자에 있다는 말은 듣지 못했다.

이것을 요약하면 상술한 진사·화금의 두 수법은 채색의 한 수법으로 나타났다고 해도 결국은 특수한 존재여서, 상감이 일반화한 것과 같은 의미로 일반화한 것은 아니었다. 이것은 일반화할 성질의 것이 아니었던 까닭이다. 이에 상감수법이 공식적이 되고 기계적이 되면서도 여전히 계속되었을 것이지만, 청자로 하여금 전혀 타락하게 한 것은 소위 화청자의 발생과 함께 중국 북방요 소성법의 혼입이라고 일컬어져 온다. 대개 화금·진사 등도 중국 북방요의 영향이라고 하지만 이런 것에 대하여 나카오 박사는 다음과 같이 말하고 있다.

흑회(黑繪, 화청자)의 청자와 함께 유리홍(釉裏紅, 진사) 청자가 어떠한 기회에 생겼는가를 밝히는 것은 어려운 일이지만, 흑색 상감, 유리홍, 흑회의 청자는 그 발명의 시대가 서로 그다지 멀지 않다고 생각할 수도 있다.

즉 흑색을 내는 것이나 유리홍의 홍색을 내는 것이나 고려인의 발명은 아니고, 충렬왕 시대와 같이 원조(元朝)의 공주를 왕비로 맞이하고 북중국과 조선의 교통이 빈번하였을 때 중국 북방요의 기술을 안 자가 있어, 흑색의 그림을 그리는 정주 혹은 자주의 요에서와 같은 식을 따라, 그곳에서 쓰는 것과 같은 자토를 청자의 바탕그림 혹은 상감에 써 보고 그것이 의외로 성공해서 흑색의 상감 혹은 흑회의 청자가 생겼는지도 모른다.

라 했고, 또

원나라가 연경(燕京)에 도읍하고 있었다는 사실은, 그곳에서 가까운 정주 혹은 자주의 도자가 지금도 북경에서 많이 쓰이고 있는 것과 같이 당시도 썼으리라는 상상을 하게 되므로, 북경에서 돌아온 충렬왕은 지금 자주요기라고 하는 도자에 친숙했을 것이어서 그 제작을 시작하게 하였는지도 모른다. 이것은 다만 억측일 뿐이다. 더구나 충렬왕대에는 원나라 사람으로 조선에 있는 자가 많았기 때문에 중국 북방요 제도(製陶)의 기술이 이때 많이 수입되었으리라고 생각한다.

앞서 흑색 상감도 이 충렬왕 때로 생각하는 것은 사실 의문이라 할 것이며, 초기의 무상감 비색의 상형청자(象形靑瓷)에서도 이미 흑점(黑點)이 사용되고 있는 예는 왕왕 보이는 바로, 제2기의 우수한 상감기에서도 흑색 상감은 오히려 쓰이고 있었다. 다만 백색 상감보다는 그 사용량이 비교적 적었을 뿐으로 이것이 차차 많이 쓰이게 된 것은 혹은 중국 북방요의 영향이 더욱 강하게 가미된 제3기부터였던 듯하다. 그리고 흑색 채료(彩料)가 가장 많이 쓰이고 있는 예는, 소위 자주요를 모방했다는 화청자라는 것은 말할 것도 없다. 그리고 이 북방요의 영향의 결과로는 다음과 같이 말하고 있다.

여기에서 북방의 중국도자에 공통된 순 산화소성식(酸化燒成式)과, 비색자 때부터 계속하여 써 오던 남중국의 순 환원소성식(還元燒成式)이 혼동되어, 이 결과는 '절대 환원소성이 필요한 고려청자'의 소성에는 악영향을 미칠 소성을 감히 하게 되었으리라고 생각한다. 즉 환원염의 필요라는 것을 안중에 두지 않고 소성이 편한 북방요식으로 굽는다면 그 청자요는 청자로서 훌륭한 물건을 얻기 어렵고 소위 분청사기 계통의 것이 생기는 것이다. 보통 분청사기라 칭하는 것에 파란색이 도는 것과 빨간색이 도는 것이 있는데, 이것은 분청사기란 것의 소성이 매우 쉽다는 점을 말하는 것으로, 환원염으로 구우면

청색이 돌고 산화염으로 구우면 적갈색이 되는 것이다. 즉 불꽃의 성질에 관한 충분한 고려 없이 구울 때 일어나는 것으로, 이러한 소성법을 청자요에 쓰는 것은 청자의 타락을 의미하며, 청자가 타락하면 분청사기가 되는 것이다.

다만 충렬왕 시대는 중국 북방요의 기술이 가미되었다 해도 아직 그 초기라 할 것이고, 재래의 고려 상감청자는 그 상감문양 등의 수법도 아직 거칠지 않고 상당히 정교한 것을 생산하던 시대로 볼 수 있으며, 가령 분청사기식의 굽는 방법을 썼다고 해도 그 그릇의 형식들은 순 고려식이고, 그것이 분청사기냐 혹은 고려 상감이냐를 구별할 수 없을 만한 것이었으리라고 생각된다.

이상으로 제3기의 특색을 알 수 있음과 동시에 제2기와의 구별도 성립할 수 있다. 다만 제4기의 특색은 그릇의 종류, 기법의 특색을 가지고 분명히 특징을 삼고, 그리고 제3기를 구별할 만한 명확한 것은 없지만 명문이 있는 것 혹은 덧칠이 된 것 등에 의하여 대체의 특징을 근거 삼아 결정하는 것이다. 앞서 청자의 종류를 들고 그 중에 여러 가지 명문이 있는 것을 들었으나, 그 중에서 시명(詩銘) · 잡명(雜銘)이 있는 것은 잠시 별문제로 하고, 사서명(司署銘) · 간지명(干支銘) 등이 있는 것은 청자의 변천에 대한 어느 정도의 좌표가 될 수 있는 것이다. 즉 사서명이 있는 것은 대개 충렬왕 이후의 것이 되고(상약국의 명만은 상한 불명이지만 하한은 역시 충렬왕대에 걸쳐 있다), 이와 대조해서 간지명이 있는 것을 볼 때 그 기술상 또는 감각상 대체로 충렬왕 시대를 전후하되 그 이후에 속할 것이 많다. 그리고 그것의 실제 연대와 맞춰 볼 때 가장 오래되었다고 할 만한, '기사(己巳)' 명 (도판 51, 52)이 원종 10년(1269), 가장 가까운 '정해(丁亥)' 명이 충렬왕 13년(1287)이 되지만 그 만든 품으로 보아 도저히 이 시기까지 올라갈 수가 없고, 따라서 일주갑(一周甲)을 늦춰서 기사명을 충숙왕 16년(1329)이라고 하면 거의 타당성을 가지게 되는 고로 제4기를 이 충숙왕대에 두고자 하는 것이다. 이러한 추정을 하고 있는 나카오 박사는

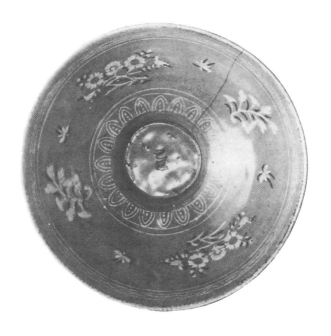

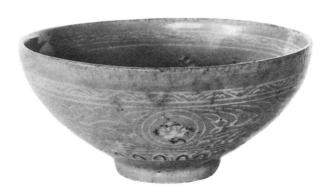

51-52. '기사' 명국접문완('己巳' 銘菊蝶文盌). 이왕가미술관

다음과 같이 말한다.

이 허름하게 만든 솜씨를 가지고 가령 몽고에 의해 조선이 황폐해진 이후의 것이라고 생각할 때에는, 제3기(1209~1227)는 이 시기에 해당하지 않으므로 이것도 추정할 수 있는 연대에서 제외하게 된다. 다만 이 가정은 청자의 품질로 보아 할 수 있는 가정이고, 또 간지를 쓴다는 것은 몽고의 지배를 받기 싫어서 연호를 쓰지 않고 간지를 쓴 것이라고 억지로 가정할 수도 있다.

이와 같이 연대를 줄여 가면 결국 1269년부터 1347년에 이르는 칠십팔 년간에 이러한 식의 것이 제작되었다고 추정할 수 있다. 그리고 이 기간은 몽고의 세력이 조선에서 가장 잘 나타난 시대이다. 생각건대 변토(邊土)에서 발흥(勃興)한 원조(元朝)는 공예적인 것에 대해서는 매우 냉담해서 중국인은 원(元)시대를 한(漢) 문명의 파괴 시대라고 하는 정도이므로, 도자기에 대해서도 종래 송조(宋朝)에서 만든 관요의 보호제도를 없애고 민영(民營)에 일임하여 그 중에서 필요에 따라 '추부(樞府)'와 같은 문자를 감입(嵌入)하게 하여 상공(上貢)을 명했던 것을 보면 이러한 수단은 조선의 도자에까지 미쳤다고 상상되며, 간지를 기입하거나 혹은 다만 필요한 문자를 그릇에 기입하는 것과 같은 일은 원조의 지배를 받음에 이르러 전보다는 한층 유행하게 된 것이라고 생각할 수 있다.

라 했고, 또

충렬왕 시대는 기술적으로는 이상과 같이 외부 기술 영향의 초기로 볼 수 있으므로 제4기인 1269년(즉 기사년)부터 1287년(즉 정해년) 사이도 간지를 새긴 파편의 제작 시기로서는 의심스러운 것이 되며, 결국 그 시기는 제5기인 1329년부터 1347년 사이의 일이라고 생각된다. 이 시기는 충숙왕 16년부터 충

목왕 3년 사이이며 고려조가 가장 시들어 간 시대로, 이때 원의 명에 의한 것
인지 혹은 자국용인지, 간지 혹은 필요한 문자를 새겨서 사용한 것이 이 파편
의 청자유일 것이다. 충숙왕 다음의 충혜왕(忠惠王) 같은 이는 그 행실이 필부
(匹夫)보다도 못한 사람이고, 충목왕은 재위 4년 나이 열두 살의 어린 임금이
어서 권신(權臣)·붕당(朋黨)의 다툼이 차차 성해지는 때에 해당한다. 이러한
저열(低劣)한 시대에 훌륭한 공예가 생기는 일은 없는 고로, 간지를 새긴 것의
품질과 아울러 생각해서 이러한 시기에 소성된 것이라고 나는 기술적으로 생
각하는 것이다. 만약 이 청자의 질을 표준으로 하여 생각한다면, 앞서 말한 소
위 고려기(高麗器) 중 그 유(釉)가 이윤(膩潤)하고 흑회 문양이 상감청자와 거
의 같아서 그 모양이 막되지 않고, 청자의 색이 황갈색을 띠게 되었지만 아직
청자로서의 모습을 잃지 않은 것은 충숙왕 이전의 것으로 생각된다. 상감기
(象嵌器) 혹은 분청사기에서도 그 상감의 선이 분명하고 청자의 결이 아름다
운 것은, 외관으로는 분청사기와 같은 붉은색을 띤 것도 오히려 충숙왕 이전
의 것으로 인정할 수 있다.

　여기서 분청사기라 하는 것은 즉 환원염 소성의 청자유가 전적으로 그 본색
을 잃고 철염의 산화에 의하여 자색을 많이 띠며, 상감의 문양 기법도 전적으
로 기계적이 되고 조경해지며 태토(胎土)도 매우 꺼멓고 또 거칠어진 속칭 '상
감분청(象嵌粉靑)'이라는 것인데, 더욱이 '분청사기'라고 하는 것의 특색이
라 할 것은 소위 덧칠을 하는 것으로서, 이것은 거친 태토의 표면을 매끄럽게
해서 유조를 바로잡기 위해 태토 위에 백도토(白陶土)를 바르는 것으로 중국
북방요의 한 수법이라고 하며, 그리고 조선시대의 것으로 생각하고 있다. 상
감수법의 타락 형식의 것으로 분청이라고 하는 것은 분명히 덧칠의 흔적이 남
아 있거나(도판 53) 혹은 의식적으로 그것을 강조하고 있으나, 이 수법이 충렬
왕 이후 중국 북방요의 영향을 받아 생겼다고 해도 그것이 재래의 상감청자에

언제부터 의식적으로 쓰기 시작했는지는 분명하지 않다. 재래의 상감기는 그림이 음각된 부분에만 혹·백의 채토(彩土)를 정성들여 메우지만, 분청이 되면 이 수고를 덜기 위해, 음각된 그릇 전체에 백토를 바른 후 긁어내서 문양에만 백색이 남고 그릇에는 이 백토가 닦여 없어지게 되는데, 이 일이 거칠어짐에 따라 문양 이외의 부분에도 백토가 남아 전체가 탁한 청색을 띠게 된다. 이러한 의미로서의 분청이란 것의 상한을 조선조부터라고 하는 경우도 있고 고려 말기부터라고도 해서 논의가 생기는 바이나, 이런 것은 금후의 문제로 하더라도 적어도 그 가능성은 이 제4기 전후에 있었다고 할 수 있다.

하여간 간지명·관청명 등을 새기는 것은 실례에 의하여 이미 대개는 충렬왕대 이후의 일임을 알 수 있으며, 그 방증(旁證)이 될 만한 사실(史實)은『고려사』에도 있어 권84「형법(刑法)」'직제(職制)'의 항에 공민왕 8년의 일로, "又於文字 不宜操筆 各署刻木作署 凡於文字 以刻署着之 效元朝法也 또한 문자에 대하여 매번 붓으로 서명하는 것이 불편하다 하여 나무에 이름을 새겨서 썼다. 일체 문건에 이름을 새겨서 찍는 것은 원나라 제도를 따른 것이었다"[16]라 있다. 즉 각 서명(署名)을

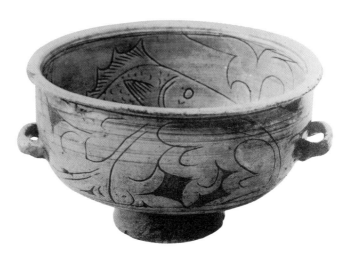

53. 분청어문양이반(粉靑魚文兩耳盤). 도쿄제실박물관.

필서(筆書)를 쓰지 않고 문자를 파서 썼다는 말이며 그것은 원조의 법을 따르는 것이라고 한다. 이로써 기명(器皿)에 각명(刻銘)을 하는 풍습을 나카오 박사가 원조(元朝) 이후에 속하는 것으로 추측한 것이 정당하다는 점을 알 수 있고, 따라서 시대의 한 경향을 알기에 족한 것이라 할 수 있을 것이다.

이상 고려청자 변천의 역사는 현 상황에서 가능한 범위에서의 추론이며, 부분적으로는 아직 많은 문제가 있을 수 있어도 대체의 추세는 상술한 바와 같은 상태라고 할 수 있다. 더구나 이런 종류의 변천은 마치 무지개의 일곱 색의 변색을 구별하는 것과 같아, 한 색과 한 색의 경계라는 것은 도무지 기계적으로 가를 수 없는 것이다. 더구나 제4기와 제3기의 구별은 매우 몽롱한 것이며, 제3기와 제2기, 제2기와 제1기의 구별도 연대적으로 분명히 구분할 수는 없는 것으로 대충의 가정에 지나지 않는다. 이것은 도자 전반의 연구가 겨우 그 단서를 잡기 시작한 현재로서는 무리가 없다고 말할 수 있겠지만, 지금 이 네 시기의 구별을 연대상으로 기계적인 도식으로 표시하면 다음과 같다.

제1기 문종조(1047)부터 인종조(1146)까지 약 백 년.
제2기 의종조(1147)부터 원종조(1247)까지 약 백 년.
제3기 충렬왕조(1248)부터 충선왕조(1313)까지 약 칠십 년.
제4기 충숙왕조(1314)부터 공양왕조(1392)까지 약 팔십 년.[17]

# 6. 청자의 요지(窯址)

『고려도경』에 "高麗 工技至巧 其絶藝 悉歸于公 고려는 장인의 기술이 지극히 정교하여 그 뛰어난 재주를 가진 이는 다 관아에 귀속된다"이라 있고, 『고려사』「백관지(百官志)」에 '제요직〔諸窯直, 병과(丙科) 권무(權務)〕'이라 있고,「식화지(食貨志)」에 팔 석(石) 십 두(斗)의 녹봉(祿俸)을 주는 자로서 '제요직'과 '육요직(六窯直)'이 있다. 그런고로 이미 궁용(宮用)으로 사용되고 있던 청자도 당연히 관요(官窯)로서의 것이 있었을 법하지만, 『고려사』를 통하여 이름이 남아 있는 것은 판적요(板積窯) · 월개요(月盖窯)가 있고, 고려조의 문집『동국이상국집』(이규보)에 남산요(南山窯)란 것이 있고, 『보한집(補閑集)』〔최자(崔滋)〕에 귀정사(歸正寺) 도요(陶窯)란 것이 보인다.

'판적요'가 가장 오래여서 '의종 19년(1165)' 조에 보이며 충숙왕 5년(1336)에 죽은 박화(朴華)란 사람의 묘지명에 그 사람이 판적요직(板積窯直)을 지낸 사실이 있으므로 대단히 오래 계속되던 관요였음을 알 수 있다. 소재는 경기도 장단군(長湍郡) 진서면(津西面) 눌목리(訥木里)로 필자는 추정하고 있으나 실지(實地)를 아직 충분히 조사하지 않았다. 이것은 혹은 와요(瓦窯)가 아니었던가 생각되는 점도 있다.

'월개요'는『고려사』권53,「지(志)」제7, '오행(五行)' 1의 '예종 9년 4월' 조에

乙丑 大雨雹 震文德殿東廊柱及南山 浿江月盖窯等處樹木

을축일에 큰 우박이 내리고 문덕전(文德殿) 동쪽 행랑 기둥과 남산 패강(浿江) 월개요 등의 나무에 벼락이 쳤다

이라 있을 뿐으로 소재 불명이다. 패강은 예성강(禮成江)을 말하는 것이므로 혹은 그 부근에 있었을 것같이 생각되나 아직 조사하지는 못했다. 개성 만월대(滿月臺)에서 얻은 와편(瓦片)에 '珇䜌'라는 도장이 찍힌 것이 있으므로 혹은 와요가 있었는지도 모른다.

'남산요'는 이규보의 시에

| 落木童南山 | 나무를 베어 남산이 빨갛게 되었고 |
| 放火烟蔽日 | 불을 피우니 연기가 해를 가렸다. |
| 陶出綠瓷杯 | 푸른 자기 술잔을 빚어내 |
| 揀選十取一 | 열 가운데 하나를 추려냈다네.[18] |

이라 한 것으로 알려진 유일한 청자요로, 남산(南山)이란 개성 시내의 남산일 것이라고 하지만 그 실적은 아직 발견되지 않았다.

'귀정사 도요'(평북 구성군 소재?)는 『보한집』 하권에 보이는 것으로, 서백사(西伯寺) 승통(僧統) 시의(時義)란 자가 앞서 귀정사에 살고 있었는데, 귀정사에는 도장(陶匠)이 있어서 그때의 안융(安戎) 태수(太守)가 그에게 질그릇 항아리[瓦罇缸]를 구한 일이 있었다. 안융은 지금의 평안북도 청천강(淸川江) 입구에 있던 진(鎭)으로, 그가 구하고자 한 준항을 보내는 시에

三二物身是瓦 父於土母於火 生與麴 生善器 使無不可 堅貞 不似鴟夷滑

두세 가지 물건의 몸체는 기와이다. 흙으로 아비를 삼고 불로 어미를 삼아 누룩으로 좋

은 그릇을 만드니 그 단단함이 매끄러운 술병과 같지 않다.

이라는 구가 있으므로 문자 그대로 기와가마[瓦器窯]였던 듯도 생각된다.

　이상 문헌에 의한 요지는 어느 것이나 확실하지 않으며, 현재 발견된 요지
도 대개 문헌적으로는 분명한 것이 아니다. 지금 고야마 후지오의 「고려의 고
도자(高麗의古陶磁)」(『도기강좌』22권)에 의하여 알려진 것을 들면 다음과 같
다.〔단 오자(誤字)·오식(誤植)은 정정해서 적는다〕

　전라남도 강진군(康津郡) 대구면(大口面).

　전라남도 광주군(光州郡) 석곡면(石谷面) 금곡리(金谷里).

　전라남도 광주군 송정면(松汀面) 운수리(雲水里).

　전라북도 부안군(扶安郡) 보안면(保安面) 유천리(柳川里).

　전라북도 부안군 산내면(山內面) 진서리(鎭西里).

　전라북도 부안군 산내면 석포리(石浦里).

　경상북도 경주군(慶州郡) 현곡면(見谷面) 내대리(來臺里).

　경상북도 경주군 현곡면 남사리(南沙里).

　충청남도 대전군(大田郡) 진잠면(鎭岑面).

　충청남도 청양군(靑陽郡) 정산면(定山面).

　충청남도 보령군(保寧郡) 청라면(靑羅面).

　충청남도 부여군(扶餘郡) 은산면(恩山面).

　경기도 안성군(安城郡) 일죽면(一竹面).

　황해도 송화군(松禾郡) 운유면(雲遊面) 주촌(周村).

　황해도 해주군(海州郡) 대장면(代障面).

　황해도 옹진군(甕津郡) 가천면(茄川面).

　황해도 옹진군 동대문 밖 흑산동(黑山洞).

황해도 신천군(信川郡) 용문면(龍門面) 매추동(梅秋洞) 사기곡(砂器谷).

평안남도 강서군(江西郡) 잉자면(芿莢面) 사기동(沙器洞).

이상 여러 요(窯) 중에서 가장 우수하고 이름있는 것은 강진과 부안의 요지인데, 전자에 대하여는『이왕가미술관도록』, 나카오 만조 박사의『조선고려도자고(朝鮮高麗陶磁考)』『도기대사전(陶器大辭典)』등에 상세한 글이 있고, 후자에 대하여도『도자(陶磁)』제6권 제6호에 노모리 겐(野守健)의 글이 있으나 이에 대하여는 금후 다시 상세한 보고문이 나올 것이다. 지금은 간단히 전자에 대해 필요한 설명만을『이왕가미술관도록』에 의하여 초출(抄出)한다.

### 〔도요(陶窯)의 구조〕

당시의 도요는 계단식 요이지만 그 중에는 평지에 쌓은 것도 있는데, 이는 도요가 인멸(湮滅)해서 구상(舊狀)을 알 수 없지만, 지금의 도요를 보면 가령 평지에 쌓았다 해도 역시 계단식 요의 구조를 잃지 않았으므로 옛날에도 역시 같았을 것으로 믿는다. 그러나 고려의 청자요는 중국 송대(宋代)의 요를 본뜬 일본 '고세토(古瀨戸)'의 것과는 다소 다른데, 예를 들면 일본의 고세토요는 자연의 산록을 이용하여 거기다 횡혈식(橫穴式) 공혈(空穴)을 만들고 다시 굴뚝을 위쪽에 냈다. 그러나 고려요는 다만 산록의 경사를 이용하거나, 혹은 하부를 좀 잘라내거나, 혹은 화구(火口)만 자연의 지층을 이용하여 천장을 삼고 그 나머지는 따로 천장을 축조한 듯하며, 또 굴뚝도 연통같이 만들지 않고 가마 끝에 몇 개의 구멍을 내어 다만 그 구멍으로 연기를 뽑았던 듯하다. 그 밖에 요의 깊이에도 큰 차가 있어, 예를 들면 고세토요는 매우 짧은 데 대하여 고려요는 최장 아홉 칸이나 되는 것이 있어 이런 것은 월등히 진보를 보인 것이지만, 요컨대 일본의 고세토요는 중국의 건요를 본뜬 듯하며 고려요는 당시의 관요를 본떴을 것이므로, 후자는 이를테면 도시식(都市式)이고 전자의 고세

토요는 일종의 촌식(村式)이라고 함도 불가하지 않으리라. 따라서 고세토의 작품과 고려요의 작품은 그간에 큰 차이가 있어, 이런 것은 모두 도요의 구조에 의하여 그 우열을 판정할 수 있는 것으로 매우 재미있게 느끼는 바이다.

# 7. 청자의 전세(傳世)와 출토

목은(牧隱) 이색(李穡)은 충숙왕 15년(1328)에 나서 조선 태조 5년(1396)에 죽은 사람인데, 공민왕 이후 고려말까지 가장 활발하게 활동한 이름난 신하인 동시에 거문(巨文)이었던 그의 시에 상주(尙州) 안병마사(安兵馬使)가 보낸 청자반(靑瓷盤) 다섯, 술잔〔鍾〕 열 개에 관해 읊기를

| | |
|---|---|
| 五盤成疊十鍾連 | 쟁반 다섯 차곡차곡 술잔 열 개 한 벌이 |
| 碧玉生光照碧天 | 벽옥의 광채 발하여 푸른 하늘에 비추어라. |
| 一見便知淸我眼 | 한번 보매 내 눈 맑게 해줌을 알겠거니 |
| 不愁他日汚腥羶 | 후일 비린내로 더럽힐 일 없고말고.[19] |

이란 것이 있어, 이러한 푸르고 맑은 것은 목은 시대의 일반 청자의 경향과는 거리가 먼 것이라고 해서 이것을 전대(前代)의 작(作)인 양 해석하는 사람도 있다. 이 추정이 옳은 것이라고 하면, 고려조에 고려청자의 전세품(傳世品)이 있었음은 이상한 일이 아니다. 여러 번 외구내란(外寇內亂)을 거쳐 지상유품(地上遺品)의 전세가 적은 조선에 고려청자의 전세품이 어느 정도나 있었을까. 이것을 알아보는 것은 다만 골동적 탐구벽뿐만 아니라 물건의 전통을 귀하게 여기는 점에서도 필요한 문제이다. 그러나 안타까울손, 지금에 있어서 이 전세품의 확실한 예를 모르겠다. 오쿠다이라 다케히코(奧平武彦) 교수는,

완당(阮堂) 김정희(金正喜)의 『담연재시고(覃揅齋詩藁)』 권6에 병화(瓶花)를 칭찬하는 시

安排畵意盡名花　　화의를 안배하니 모두 명화(名花) 되었는데

五百年瓷秘色誇　　오백 년 된 자기 비색을 자랑한다.

香澤不敎容易改　　향내 윤기 쉽사리 바꾸게는 못 하리라,

世間風雨詎相加　　세간의 비바람을 그 누가 더한대도.

란 것을 소개하여

　「병화」 시 한 수가 그의 몇 살 때 작(作)인지 자세히 알지 못하나 옛 도자를 생각하는 마음이 남김없이 표현되었다. "오백 년의 자(瓷) 비색(秘色)을 자랑한다"라 하였다면 아마도 그것은 고려 청자기였을 것이다. "명화(名花)를 다했다"는 것은 상감으로 초화문(草花文)을 나타냈다는 말일 것이다. 과연 그렇다면 옆에 그의 회고(懷古)의 정을 모은 고려의 화병이야말로 지금 어디 있는가. 완당(1786-1856)은 조선조 사람 중에서도 가장 근대인의 한 사람이었다.(『도기강좌』 제20권)

라고 말하고 있다. 가토 간가쿠(加藤灌覺)는 경상북도 달성군(達城郡) 팔공산사(八公山寺)에서 그릇 밑에 '景中(경중)'이란 음각 관기(款記)가 있는 청자병이 있어 사전(寺傳)에는 고려 문종의 사품(賜品)이었다고 하는 것을 목도하였다고 하며, 동화사(桐華寺)에서는 고려청자인 마상배(馬上杯)가 향로로 쓰이고 있었다고 하였다.(『도자』 제6권 제6호) 이왕가박물관에는 경상북도 안동군(安東郡) 봉정사(鳳停寺)에 있던 전세품이라고 하는 '분청식(粉靑式)' 청자상감의 운룡문호(雲龍文壺)가 있으나, 여하간 이 전세품이란 것은 조선에는

거의 없다.

지금 고려의 청자라고 하는 것은 거의 다 출토품인데, 그 대부분은 고분에서의 출토이고 궁전·사원·가옥 등의 유지(遺址) 또는 요지에서 출토된 것은 극히 적다. 강원도 원주군(原州郡) 본부면(本部面)에서 총독부박물관으로 옮겨 온 나옹(懶翁) 보제존자(普濟尊者)의 사리석탑(舍利石塔)에서는 거의 분청이 되어 버린 것이 발견된 일례가 있고, 궁전지(宮殿址)에서 발견된 예로는 예의 개성 만월대 동쪽에서 발견된 청자상감화금(靑瓷象嵌畵金)의 호(壺), 자주계(磁州系) 녹유흑화호(綠釉黑花壺)가 있으나 파편이고, 가옥지(家屋址)에서 발견된 것으로 분청이 된 포류연화문사이호〔蒲柳蓮花文四耳壺, 개성 소년형 무소 후원 내 성지(城址)에서 출토, 도판 55〕가 있고, 충렬왕 10년(1284)에 낙성한 묘련사지(妙蓮寺址)로 추정되는 개성부 내 덕암동(德岩洞)의 한 민가에서 포류수금문(蒲柳水禽文)의 화분이 출토된 일이 있다.(도판 54)

그러나 많은 고려도자의 예와 같이 청자도 대개 고분 출토의 것이 많다. 왜 그러냐 하면 고려에서는 장법(葬法)이 전대의 신라와는 달라서, 신라통일시

54. 추정 묘련사지(妙蓮寺址) 출토 화분.
대구 나가타 니스케(永田仁助) 소장.

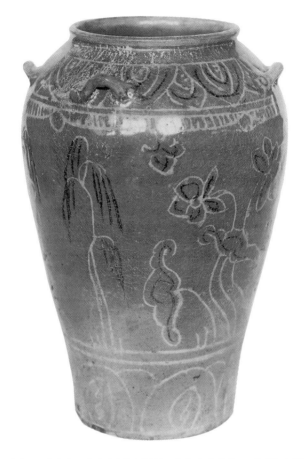

55. 상감포류연화병호(象嵌蒲柳蓮花瓶壺). 개성 내 성지 출토. 개성부립박물관.

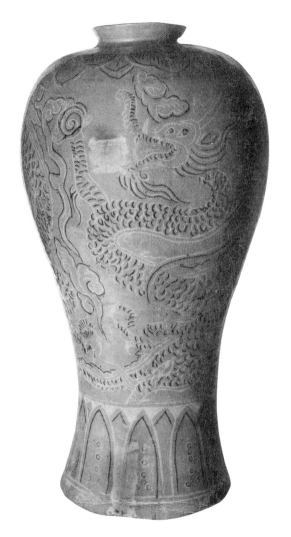

56. 강화 출토 상감운룡문병(象嵌雲龍文甁). 조선총독부박물관.

대에는 거의 다 화장에 의하여 사리호(舍利壺)에 넣어 묻었으나, 고려에서는 화장법이 일부 남아 있으면서도 또 한쪽에서는 화장에 의하지 않는 방법도 있어 어느 경우나 관에 넣어 봉분을 세우고 속에 여러 가지 부장품(副葬品)을 넣는다. 그래서 그 지위 여하에 따라 묘실(墓室)의 경영에 대소의 차가 있고, 고귀한 사람일수록 광실(壙室)이 넓고 부장품 중에 우수한 것이 많다. 다만 안타까운 일은, 이러한 고분들이 어느 것이나 도굴을 당했고, 학술적인 발굴도 없었기 때문에 연구상 여러 가지 불편이 많다는 사실이다.

도굴된 뒤이지만 학술적 발굴에 의하여 확실한 것이 발견된 예는 경기도 장단군 장도면(長道面) 두매리(杜梅里) 명종 지릉에서의 몇 점뿐이고[연판양각문명(蓮瓣陽刻文皿) 한 점, 무문타호(無文唾壺) 한 점, 음각완(陰刻盌) 한 점, 상감명(象嵌皿) 넉 점, 상감발(象嵌鉢) 한 점, 기타 파편], 인종의 장릉에서 그의 옥책(玉冊)과 함께 발견되었다는 몇 점[무문(無文)의 화병, 개부완(蓋附椀), 합, 발 등]과 개풍군 토성면 여릉리(麗陵里) 노국대장공주 정릉에서 출토되었다는 상감향로(이왕가 컬렉션) 같은 것은 학술적 발굴에 의하지 않은 것인 듯하다.

여하튼 이러한 출토 지역으로 말하면 사백여 년간 왕도였던 개성이 가장 많고, 부근의 개풍군·장단군·연백군(延白郡)·금천군(金川郡) 등에서도 상당히 출토되며, 강화도(江華島)는 약 사십 년간의 도피지였던 관계상 우수한 것이 많이 나왔다고 한다.(도판 56) 최근에는 해주(海州) 부근[용매도(龍媒島)는 더욱이 현저하였다]에서 많이 출토되는 곳이 있고, 지방으로는 목포·무안·제주도 근처에서 많이 나온 듯하다. 기타 전국적으로 다소 나오는 데도 있지만 대개 저열한 것이 많고, 이러한 출토지를 일일이 밝히는 것은, 모두 도굴이기에 곤란하다.

조선 이외의 곳으로는 일본 후쿠오카현(福岡縣) 쓰쿠시군(築紫郡)·가쓰야군(糟屋郡)·이토시마군(絲島郡), 가나가와현(神奈川縣)의 가마쿠라(鎌倉)

해안 등에서 파편이 나온다고 하며, 만주에서는 요대(遼代) 동경성지(東京城址)인 옛 태자하(太子河)에서도 파편이 발견되었다고 한다. 중국 원실(元室)에 화금청자를 바쳤다는 사실은 이미 『고려사』에도 보이며 『수중금(袖中錦)』 『격고요론(格古要論)』 등 중국의 고서(古書)에도 그 포폄(褒貶)의 기사가 있으므로 외국에의 수출도 매우 많았다고 생각되며, 따라서 이러한 곳에서도 혹은 고려청자가 발견되지 않는다고 할 수 없다.

# 8. 청자의 감상

일반 도자는 다른 종류의 그릇들과 같이 일상 용구로서 발생하고 발달한 것이 므로 청자라 해서 예외가 될 수 없음은 말할 것도 없다. 이규보의 '찐 게를 먹으며〔食蒸蟹〕'란 시의 한 구에 "瓠壺食盡又何續 更見青盤堆苜蓿 조롱박[20]도 다 먹었으니 또 무엇으로 이으랴. 푸른 소반에 개자리풀이 또한 보이지 않는가"[21]이라 있고, 이색의 시에 "不愁他日汚腥羶 후일 비린내로 더럽힐 일 없고말고"이라 있는 것은 목숙(苜蓿), 성전(腥羶)의 유(類), 즉 야채나 날고기를 담아서 쓰고 있던 것이다. 이제현의 제주도를 읊은 시에

| | |
|---|---|
| 從教壟麥倒離披 | 쓰러진 보리 이삭 그대로 두고 |
| 亦任丘麻生兩岐 | 가지 생긴 삼도 내버려 두었네. |
| 滿載青瓷兼白米 | 청자와 백미를 가득 싣고서 |
| 北風船子望來時 | 북풍에 오는 배만 기다리고 있구나.[22] |

라 있다. 그 주해(註解)에

耽羅 地狹民貧 往時全羅之賈販 瓷器稻米者時至而稀矣 今則官私牛馬蔽野 而靡 所耕墾 往來冠蓋如梭 而困於將迎 其民之不幸也 所以屢生變也
탐라(耽羅)는 지역이 좁고 백성들은 가난하였다. 과거에는 전라도에서 자기(瓷器)와 쌀

을 팔러 오는 장사꾼이 때때로 있었으나 숫자가 적었는데, 지금은 관가(官家)와 사가(私家)의 소와 말만 들에 가득하고 개간(開墾)은 없는 데다가, 오가는 관리가 자주 드나들어서 전송과 영접에 시달리게 되었으니 그 백성의 불행이었다. 그래서 여러 번 변이 생긴 것이다.[23]

라 있으니, 고려가 몽고에 속한 이래 제주도는 그들의 목장이 되고 그 관리의 내왕이 빈번해서 그들의 송영(送迎)에 백성들이 고생했던 것이다. 이전은 다만 청자와 백미(白米)를 싣고 팔러 오는 전라도 상인뿐이었다는 의미다. 전라도의 상인이란 즉 강진요(康津窯)의 청자를 상품으로 가지고 다녔을 것이나, 여하간 청자가 일상용구로서 쓰였다는 것을 알 수 있다. 그래서 왕도(王都) 개성 등지에서도 가는 곳마다 청자의 파편을 볼 수 있으니, 고려인이 이와 같이 청자를 애용했던 것은 "기명은 금 혹은 은으로 도금을 했지만 청도(靑陶)를 귀하게 여겼다"라고 『고려도경』에도 이르는 바이다.

그런데 그들이 청자를 이와 같이 귀하게 여긴 까닭은 물론 그 청색의 옥과 같은 아름다움에 있었던 것이다. 그래서 그들은 청자를 고상한 말로 '비색(翡色)'이라 했고 "細鏤金花碧玉壺 금 꽃으로 아로새긴 푸른 빛깔 옥 항아리" "瑩然碧玉光 玲瓏肖水精 말끔해라, 푸르른 옥의 광채같이 영롱해라" "緻玉作肌理 옥의 살결같이 치밀하네" "入手如捫玉肌膩 손을 대어 문지르니 옥 살결인 양 매끄럽네"(이규보), "碧玉生光照碧天 벽옥의 광채 발하여 푸른 하늘 비추어라"(이색) 등이라 칭하고 있다. 그러나 "豪家應是喜提壺 아마도 부호가들이나 즐기던 술병이리"라든지 "陶出綠瓷杯 揀選十取一 푸른 자기 술잔을 빚어내 열 가운데 하나를 추려냈다네"[24]이라든지 하는 것과 같이 정말 아름다운 청자는 열 가운데 한둘에 지나지 않고, 그 좋은 것은 특수계급에서만 사용되고 일반 평민계급은 나쁜 것일지라도 만족하였던 것이니, 여기에 물건의 좋고 나쁜 것만으로는 시대 판별을 할 수 없는 절반의 이유도 있는 것이다. 그러나 또 시대가 내려옴에 따라 청자가 전반적으로 타락하고 있었던 것도 사실이어서 『격고요론』(1387)에는

古高麗窯器皿 色粉靑 與龍泉窯相類 上有白花朶兒者 不堪直錢

옛 고려요(高麗窯)의 그릇들은 색깔이 분청인데 (송나라의) 용천요와 닮았다. 위에 흰 꽃송이가 있는 것은 돈으로 가격을 매길 수 없다.

이라고도 하였다. 여기서 특권계급 사이에서 더욱이 후세에 진사 혹은 화금을 베푸는 재주가 생긴 것으로 생각되나, 요컨대 이것을 천하제일이라고 하는 평가와 돈값만 매우 못하다는 평가 사이의 큰 차이는 우리의 감상과 선택상의 자유를 말하는 것이라고 할 수 있다. 따라서 청자의 감상이라 해도 규범이 있는 것도 아니어서 이에 필자 나름의 한 장(章)이 허락될 것이다.

무릇 도자의 발전이 실용에 근거를 두었다고 해도 그것이 감상의 대상이 되는 한 미술적 예술적 뜻이 그 뒤에 배경으로서 느껴져야 할 것이다. 실용적인 주의(主意)를 잊어버리기 쉽고 미술적 예술적 뜻이 적극적으로 움직이려 하는 것은 서양식 감상법이고, 실용과 예술의사(藝術意思)가 혼연일체되어 있는 것은 동양의 독특한 감상법이라 한다.

이 동양적 감상 태도를 더욱 굳게 하는 것은 말할 것도 없이 동양의 독특한 다도(茶道)에의 이해이고, 다도야말로 도자의 동양적 감상법의 유일한 길이라고 한다. 당나라의 시인 육우(陸羽)가 다도를 통하여 도자를 평정(評定)하고 있는 것은 유명하지만, 고려인도 다도를 통하여 도자를 애상(愛賞)하고 있었다.

土産茶 味苦澁 不可入口 惟貴中國臘茶 幷龍鳳賜團 白錫賚之外 商賈亦通販 故邇來 頗喜飮茶 益治茶具 金花烏盞 翡色小甌 銀爐湯鼎 皆竊效中國制度

토산차(土産茶)는 쓰고 떫어 입에 넣을 수 없고, 오직 중국의 납차(臘茶)와 용봉사단(龍鳳賜團)을 귀하게 여긴다. 하사해 준 것 이외에 상인들 역시 가져다 팔기 때문에 근래에는 차 마시기를 자못 좋아해 더욱 차의 제구(諸具)를 만든다. 금화오잔(金花烏盞)·비색소구

(翡色小甌)·은로탕정(銀爐湯鼎)은 다 중국 제도를 흉내낸 것들이다.[25]

란 『고려도경』에 보이는 바이지만, 급한 대로 두서넛 고려인의 문집에서도 이 것을 볼 수 있다.

## 遊天和寺飮茶 用東坡詩韻
천화사(天和寺)에서 놀며 차를 마시고 동파(東坡)의 시운을 쓰다

一筇穿破綠苔錢　　한 지팡이 돈짝 같은 푸른 이끼 뚫어 깨니
驚起溪邊彩鴨眠　　시냇가 졸던 오리 놀라 깨네.
賴有點茶三昧手　　차 끓이는 오묘한 수법 힘입어
半甌雪液洗煩煎　　눈 같은 진액 반 그릇으로 번민을 씻는다.[26]
(『동국이상국전집』 권3)

## 次韻吳東閣世文呈誥院諸學士三百韻詩
동각(東閣) 오세문(吳世文)이 고원(誥院)의 여러 학사(學士)에게 드린 삼백 운(韻)의 시에 차운하다

…

濡毫懷化墨　　붓은 회화군(懷化郡)의 먹을 찍고
嘗舜定州瓷　　찻잔은 정주의 자기를 사용하네.[27]

…

(『동국이상국전집』 권5)

## 雲峰住老珪禪師 得早芽茶
운봉(雲峰)에 있는 노규선사(老珪禪師)가 조아차(早芽茶)를 얻어

...

| 師從何處得此品 | 선사는 어디에서 이런 귀중품을 얻었는가. |
|---|---|
| 入手先驚香撲鼻 | 손에 닿자 향기가 코를 찌르는구려. |
| 塼爐活火試自煎 | 이글이글한 풍로(風爐)불에 직접 달여 |
| 手點花瓷誇色味 | 꽃무늬 자기에 따라 색깔을 자랑하누나. |
| 黏黏入口脆且柔 | 입에 닿자 달콤하고 부드러워 |
| 有如乳臭兒與稚 | 어린아이의 젖냄새 비슷하구나.[28] |

(『동국이상국전집』 권13)

## 房壯元衍寶見和 次韻答之

방연보(房衍寶)가 화답시를 보내왔기에 차운하여 화답하다

...

| 草庵他日叩禪居 | 다른 날에 그윽한 암자 찾아가 |
|---|---|
| 數卷玄書討深旨 | 두어 권 서책 펼치고 현묘한 이치 토론하리. |
| 雖老猶堪手汲泉 | 이 몸 늙었으나 오히려 물 길을 수 있으니 |
| 一甌卽是參禪始 | 한 바리때 물 떠 놓고 참선할까 하노라.[29] |

(『동국이상국전집』 권13)

## 松廣和尙寄惠新茗 順筆亂道 寄呈丈下

송광화상이 새 차를 부쳐 준 데 대해 붓을 따라 어지럽게 써서 스님에게 바쳐 올립니다

...

| 忽驚剝啄送筠籠 | 문 소리에 문득 놀라 대바구니 받고 보니 |
|---|---|
| 又獲芳鮮逾玉膀 | 옥과(玉膀)를 뛰어넘는 신선한 향 또 얻었네. |
| 香淸會摘火前春 | 맑은 향긴 한식 전에 일찍이 땄을 게고 |

| | |
|---|---|
| 色嫩尙含林下露 | 여린 빛깔 숲 속 이슬 오히려 머금었네. |
| 颼颼石銚松籟鳴 | 쏴쏴 하는 돌솥에선 솔바람이 울어 대고 |
| 眩轉瓷甌乳花吐 | 아찔 도는 자기 사발 흰 거품이 피어나네. |
| 肯容山谷託雲龍 | 황산곡(黃山谷)이 운룡차(雲龍茶)에 의탁한 시 용납할까.[30] |
| 便覺雪堂羞月兔 | 소동파(蘇東坡)가 월토차(月兔茶)에 부끄런 맘 알겠구나.[31] |
| 相投眞有慧鑑風 | 진정 혜감(慧鑑) 기풍이 남았음에 투합하고 |
| 欲謝只欠東菴句 | 다만 동암(東菴) 글귀 못 미침에 사례하네. |
| 未堪走筆效盧仝 | 노동(盧仝)을 흉내내서 붓 달릴 수 없는 데다[32] |
| 況擬著經追陸羽 | 육우(陸羽)를 본받아서 다경(茶經)을 짓겠는가.[33] |

〔이제현, 『익재난고(益齋亂藁)』 권4〕

## 西伯寺僧統時義之瓦鐏缸詩
서백사(西伯寺) 승통(僧統) 시의(時義)의 「질그릇 술항아리」 시

…

| | |
|---|---|
| 山僧一瓢計已足 | 산 스님은 박 하나면 살림이 넉넉한데 |
| 用無處何汝借 | 쓸데없이 무엇 하러 너를 빌려 왔다더냐. |
| 況今酒禁日來急 | 게다가 지금 술 금하는 날이 바짝 다가오니 |
| 無物充汝餓 | 너의 주린 배를 채울 물건도 없네. |
| 設茶湯欲供汝兮 | 차 달일 것 갖추어서 너를 공양하고픈데 |
| 恐汝未慣喉吻不得過 | 너는 목에 익지 못해 못 넘길까 걱정이네. |

(최자, 『보한집』 권하)

## 白廉使惠茶 백렴사(白廉使)께서 차를 주시기에

| | |
|---|---|
| 先生分我火前春 | 한식 전에 따신 차를 선생 내게 나눠 주니 |

| | |
|---|---|
| 色味和香一一新 | 빛과 맛에 향도 맞아 하나하나 새롭구나. |
| 滌盡天涯流落恨 | 하늘 끝에 떠도는 한 모두 다 씻어 주니 |
| 須知佳茗似佳人 | 아름다운 차야말로 가인 같음 알겠구나. |
| 活火淸泉手自煎 | 불을 피워 맑은 샘물 손수 홀로 달여내니 |
| 香浮石椀洗葷羶 | 돌 주발에 향기 떠서 비린내를 씻어내네. |
| 巓崖百萬蒼生命 | 산꼭대기 백만 되는 창생의 목숨들이 |
| 擬問蓬山列位仙 | 봉래산의 줄지어 선 신선인지 묻고 싶네. |

〔이숭인(李崇仁), 『도은집(陶隱集)』권3〕

**題神孝寺湛師房** 신효사(神孝寺) 담사(湛師) 방에서 짓다

| | |
|---|---|
| 蘿衣百衲已忘形 | 벽라의(薜蘿衣) 입은 스님 이미 몸을 잊었는데 |
| 悟道年來輟誦經 | 도를 깨쳐 근래에는 경 외움도 그쳤다네. |
| 禪榻落花春寂寂 | 참선 자리 꽃이 져도 봄날은 적막한 채 |
| 松風和雨出茶鉼 | 솔바람과 빗소리가 찻병에서 나오누나. |

(이숭인, 『도은집』권3)

이 차(茶)의 미(美)는 색(色)·향(香)·미(味)에 있다고 한다. 그리고 이것을 살리는 것은 도자이다. 도자는 오감(五感)으로 총괄적으로 감상해야 하는 것이라고도 한다. 돌솥에서 끓는 소리에서 송뢰(松籟)의 소리를 들으면서도 더욱 감각의 경지를 초월하여 화적(和寂)의 경(境)에 들려 한다. '화적의 경'이란 즉 종교적 경지이고 다도는 선(禪)과 부합된다. 선은 다도에 의하여 볼 수 있고 다도는 선에 의하여 생각할 수 있다. 청자는 즉 선에 의하여 볼 수 있지 않을까. 지금 만약 현교(顯敎)를 도식적인 것, 객관적인 것, 외면적인 것, 간접적인 것이라 하면, 선은 직관적인 것, 주관적인 것, 내향적인 것, 구심적

인 것이고, 이것을 상징색으로 말하면 전자는 백색·적색·황색 계통의 것이고, 후자는 흑색·청색·녹색 계통의 것이다. 더욱이 선교(禪敎)는 신라통일의 말대부터 유행하기 시작하였다. 그러나 이것이 일반 민신(民信)에 침입하여 좋든 나쁘든 그들의 습성이 된 때는 고려라고 할 수 있다. 청자의 색은 즉 선의 색이다.

왕씨(王氏)의 치세(治世) 오백 년, 건국한 지 얼마 안 되어 거란·여진 등의 외구가 끊이지 않고, 국초(國礎)가 거의 확립된 때에는 안에 권신(權臣)·무인(武人)의 전횡이 심하여 일반 백성은 내외의 압박으로 내내 고생하였다. 특히 백제·신라 시대에 극도로 융성해진 불교는 고려조를 통하여 여전히 성하게 신봉되어 적멸위락(寂滅爲樂)의 이상은 백성의 마음에 깊이깊이 침윤되었다. 자연스런 결과로 그들은 생존을 무(無)로 느끼고 인생을 믿기 어려운 것으로 느끼고, 따라서 현세의 일에 대하여 체념의 태도를 가지게 되었다. 생존을 위하여 남을 밀어뜨리고 나아가는 것보다는 이 세상 외의 정토(淨土)를 믿고 무미한 생을 보내는 것이 그들의 바람이 되었다. 조용하고 적적한 마음이 아닌가.

아마 세계 각국의 도자기를 통틀어 고려조의 도자만큼 정적(靜寂)한 마음이 많은 도자기는 없을 것이다. 그 정적함으로 인해 나는 고려의 도자기를 볼 때마다 언제나 '무(無)'에 생각이 미치게 된다. 허다한 청자와 백자, 이러한 기물(器物)은 허무의 세계에서 만들어졌음을 느끼게 한다. 무엇이든 집착함이 없는 마음, 그것은 모든 깨끗한 것, 아름다운 것, 깊은 것이 흘러나오는 근원인데, 우리의 고려도자도 또한 바로 그러한 마음의 소산이다. 곧바로 사람의 마음을 울리는 도자의 그 형태나, 비할 수 없는 내면적 깊이를 가진 그 색채나, 매우 가늘고 자유를 극한 그 조선(彫線)이나, 이들이 무엇이든 모두 그러한 마음에서 나온 데 지나지 않는다.

한 개의 상감청자 술병, 위는 부르고 밑은 야위어서 전체가 자못 가늘고 긴 느낌을 준다. 그릇 전면(全面)에는 흑과 백으로 버드나무의 모양이 상감되어 있다. 그 형(形)과 문양에서 나타나는 흐르는 듯한 선은 틀림없이 '무'의 자태가 아니냐. 하나의 청자 접시, 그 짙푸른 유면(釉面)은 깊은 연못을 생각게 하고 음각된 야화(野花)의 문양은 가는 맛을 한껏 다하였다. '무'의 산물이 아니고 무엇이랴. 한 개의 백자 사발, 그것은 희다 하기엔 너무나 푸르고, 푸르다 하기엔 너무나 희다. 깨끗하고 그윽하고 고요한 그 색조는 '무'의 세계에서 나온 것임을 생각게 한다.

동양정신의 극치는 '정적'이요, '정적'의 극치가 '무'라 할진대, '무'의 세계의 소산인 고려도자야말로 동양정신의 극치라 하여도 감히 과언이 아니리라.(우치야마 쇼조, 『조선도자감상』)

실로 그들 고려인의 상하(上下)를 일색으로 물들인 사상 감정은 바로 무상(無常)의 느낌이고 허무의 느낌이다. 유구한 대자연의 마음을 생각할 때 그것은 영원한 정적 그것이다. 차별세계의 시끄러운 들끓음은 대해(大海) 표면의 파도에 지나지 않는다. 그들은 현세를 믿지 않고 유구한 정적을 동경한다. 청자는 그들의 '파란 꽃'이다. 그리고 이 선(禪)과 마음이 통하는 것은 또 선(仙)이기도 하다. 고려의 문인은 말한다.

인정(人情)이 다 청련불계(靑蓮佛界), 백옥선대(白玉仙臺)에 이르고자 하는 것은 다름이 아니라 대체 그 땅이 청정무진(淸淨無塵)한 때문이다.〔이규보, 「혁상인능파정기(赫上人凌波亭記)」〕

라고. 청련불계의 땅이란 적멸위락의 땅이고, 맑은 백옥선대의 땅이란 무위허정(無爲虛靜)의 땅이다. 전자는 불교의 세계이고 후자는 도교의 세계이다. 그들이 청자를 노래한 문학적 낭만적 정서는 또한 그 표현이며, 풍화설월(風花

雪月)을 애달프게 여기고 도(陶)·유(劉)[34]의 마음에 젖으려 한다. 청자에 보이는 시명(詩銘)은 어느 것이나 이 마음이 나타나 있다. 이와 같이 자연으로 돌아가고 조용한 곳[幽冥]에 놀고 깨끗한 곳[塵外]에 나가 정적의 세계에 이르고 취해서 세고(世苦)를 잊으려 하는 마음은 확실히 파란 마음이다. "청(靑)은 가장 차가운 색[最寒色]이고, 따라서 가장 허색(虛色)의 상(相)이다. 마음의 평화를 나타낸다. 이 평화는 생명있는 유기체의 평화이다. 흑 또는 백의 무생적(無生的) 평화가 아니다. 따라서 유화(柔和)·진실·신앙을 나타낸다. 또 다소의 갈망의 상이 있으며, 또 허심(虛心)이란 것은 말없이 생각하는 일[靜思默想]도 따르는 것으로 청은 심원한 철학적 고찰의 상이 있다"라고 다카야마 조규(高山樗牛)는 말하고, "고려청자는 그 발색이 극히 좋은 것이라도 오히려 한 줄기 어둠을 품고 있다. 그것은 이른 겨울 가랑비 사이로 보이는 하늘의 파란색에나 비할 것이다. …그 그릇을 보는 사람으로 하여금 침잠(沈潛)한 심정으로 이끌지 않고는 못 배기는 유묘(幽妙)한 매력을 갖추고 있다"라고 우치야마 쇼조는 말한다.

더욱이 이는 잡신적인 짐작이지만, 회흑색(灰黑色)의 태토(胎土)로 살을 삼고 청색으로 옷을 삼아 표피를 쓰고 있는 청자의 색은, 그들의 풍수신앙에도 서로 관련하고 있는 듯도 생각된다. 그것은 즉 '수모목간(水母木幹)의 설'인데, 이것은 의종조의 사람 김관의(金寬毅)가 지은 고려 건국의 설화에 나온다. 『고려사』에는 고려 태조의 출현을 가지고 "일룡(一龍)은 몸을 청목(靑木) 속에 감추고 일룡은 형체를 흑금동(黑金東)에 나타낸다"고 하여, 철원(鐵原)에 도읍하고 있던 태봉국(泰封國)을 발판으로 고려가 생길 것을 말하고 있다. 즉 흑을 토대로 청이 생기는 것으로 고려의 출현을 상징하고 있으니 수모목간의 설이란 이것이고, 공민왕 6년 사천소감(司天少監) 우필흥(于必興)이란 자가 신라 승 도선(道詵)의 비기(秘記)란 것에 의하여 "우리나라는 수모목간의 땅이고, 물은 오행설(五行說)에서 흑색이므로 이것을 부모로 삼고 나무는 청색

이므로 청으로 몸을 삼으라"고 했고, 충렬왕 원년 태사국(太史局)의 진언에 "동방(東方)은 목위(木位)에 속하고 색은 마땅히 청색이어야 할 터인데 지금 백의를 입는다. 백색은 금(金)에 해당하는 즉 서방의 색인데, 이것은 금이 목 (木)을 제(制)하는 것이 되어 재미없으니 복색(服色)을 고치자"고 말해 복색 ·관개(冠盖)·악조(樂調)·예기(禮器) 모두 흑색을 토대로 하고 청색을 표 피로 할 것을 제창하고 있다. 이것은 즉 그대로 회흑색을 태토로 하고 청색을 표피로 한 고려청자의 색이고, 청자의 애호는 실로 이 마음을 나타내고 있는 것이라고 할 수도 있다고 생각한다. "청은 실로 밝게 한 흑"이었다.

이러한 마음은 오로지 색채에서만이 아니라 형태에서도, 도안 문양에서도 느낄 수 있으리라. 우리는 고려청자의 형태를 대개 두 가지로 대별할 수 있으 리라고 생각한다. 그 하나는 전적으로 실용적인 형태이고, 둘째는 어떤 장식 상형(象形)의 형태이다. 전자는 아무런 기교를 베풀지 않은, 일견 단순한 것이 나, 이 단순한 것에서도 여러 가지 심정을 느낀다. 모양이 바른 것은 모양이 바 른 것으로서의 특수한 심정이 있고, 모양이 삐뚠 것은 모양이 삐뚠 것으로서 의 특수한 심정이 있다. 모양이 바른 것은 규격이 정제(整齊)한 것으로서 힘의 안정이 있고, 모양이 삐뚠 것에서는 힘의 움직임, 부정(不定)한 동요가 있다. 전자는 볼륨의 아름다움이 되고 후자는 리듬의 아름다움이 된다. 어떠한 형태 에도 이 두 상이한 미가 있다.

이것이 즉 그 기물의 성격이지만, 고려도자에 대해서 말하면 어느 것이나 볼륨에서 느끼는 것보다 리듬의 아름다움이 더욱 좋다. 볼륨에 있어서 엷고 리듬에 있어서 진한 까닭에 일반적으로 우미하고 단아하다. 정지하고 있는 힘 에 있어서는 일반적으로 중압을 느끼고, 흐르는 힘에 있어서는 힘이 빠져나가 는 것을 느낀다. 전자는 의지의 강함을 나타내고 후자에서는 감정의 소리 없 는 소리를 듣는다. 고려도자의 힘은 버티고 있는 힘, 외부에 나타난 힘이 아니 고, 거세된 힘, 내면의 힘이다. 내면적인 까닭에 따뜻하고 고요하다. 외견상

여러 가지 상형을 나타내고 있는 것은 화려한 듯하지만, 그러나 화려한 그 속에는 여전히 따뜻하고 고요한 맛이 있다. 그것은 마치 현세를 믿지 않고, 현세를 믿지 않는 까닭에 현세에서 향락을 마음껏 누리자는 마음이다. 호(壺)·준(尊)·노(爐)·정(鼎) 등 중국 동기(銅器)를 흉내내어 고전에의 동경을 풀고, 사자·기린·용·거북 등 상서로운 것으로써 복지(福祉)를 빌고, 신선·동자·기러기·오리·원앙·원숭이·토끼·물고기·표주박·박·연꽃·석류·죽순 등의 형태로써 동양적인 문학정취를 채우고 있다.

이 고전을 동경하는 마음, 복지를 염원하는 마음, 외화(外華)를 꾸미는 장식적인 마음, 정다움을 맛보려는 시적인 마음, 이런 것은 그대로 청자의 무늬에서, 또 그 표현 방법에서 알 수 있다. 도철문(饕餮文, 도판 57)·수환문(獸環文)·만자문(卍字文)·뇌두문(雷頭文) 등은 중국 동기의 문양이다. 보상화문(寶相華文)·칠보문(七寶文)·연주문(連珠文)·영락문(瓔珞文)·교힐문(絞纈文) 등은 화려한 문양이다. 천인(天人), 선인(仙人), 동자, 오동과 봉황, 구름과 학, 파도와 용, 물과 거북, 모란, 부용(芙蓉), 복숭아, 석류 등은 상서 복지를 나타내는 문양이다. 국화, 포도, 접시꽃, 매화, 대〔竹〕, 소나무, 갈대, 버드나무, 나비, 새, 물오리, 물고기, 기러기와 오리, 원앙(도판 58), 토끼, 원숭

57. 도철문향로(饕餮文香爐). 조선총독부박물관.

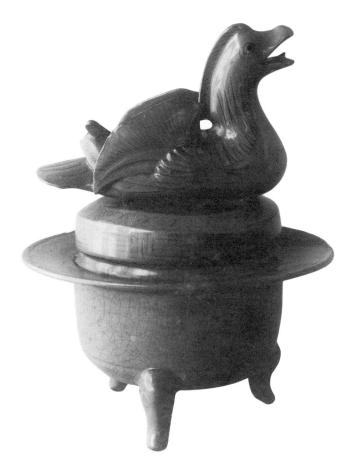

58. 원앙개향로(鴛鴦蓋香爐). 개인 소장.

이, 달, 구름, 비, 눈, 바다, 못, 늪, 흙, 기암(奇岩) 등은 자연에 대한 문학적 정취의 표현이다. 더욱이 용·봉황 같은 것은 현종 16년, 정종(靖宗) 9년 두 차례에 걸쳐 백성의 의복과 기명에 쓰는 것을 금했다.

그들 고려인이 가장 좋아하고 따라서 많이 쓰이던 문양, 그래서 그 특색이 되어 있는 문양은 운학(雲鶴)이고 야국(野菊)이고 포류수금이 있는 연못의 경치이다. 소위 한운야학(閑雲野鶴)의 문양은 "瘦以觀道貌 淸以養天全 여윈 모습에서 도인의 형상을 보고 맑은 모습으로는 천진(天眞)을 기른다 하네"[35](이규보의 시), "瘦鶴靜翹松頂月 閑雲輕逐嶺頭風 솔 꼭대기 달이 뜨자 야윈 학이 깃을 접고, 고갯마루 바람 부니 한가한 구름 가뿐 밀려나네"〔승(僧) 중세(仲歲)의 시, 『보한집』하〕이라 하던 선교적(仙敎的)인 마음에서였을까. 야국의 무성함은 한국 산야의 한 특수한 경치이지만

…

| 愛花獨愛菊 | 꽃은 유난히도 국화 좋아해 |
|---|---|
| 種之幽磵濱 | 그윽한 시냇가에 심어 두었네. |
| 粲爛歲將暮 | 한해 장차 저무는데 찬란히 피어 |
| 手撝淸香新 | 손에 뽑아 드니 향기가 새롭네. |
| 物我自妙合 | 물건과 내가 저절로 묘하게 합해 |
| 於焉樂天眞 | 어느새 천진함을 즐거워하네. |

…

—정몽주(鄭夢周)의 시.

의 마음이랄까, 포류수금의 경치는 그대로 당시의 정원 예술이기도 했다.

현화사(玄化寺)

清寧齋南麓 構丁字閣 扁曰衆美亭 亭之南澗 築土石貯水 岸上作茅亭 鳧鴈蘆葦
宛如江湖之狀 泛舟其中 令小僮棹歌漁唱(『高麗史』'毅宗 二十一年')

청녕재(清寧齋) 남쪽 기슭에 정자각(丁字閣)을 세우고, 중미정(衆美亭)이란 현판을 달
았다. 정자 남쪽 시내〔澗〕에 흙과 돌을 쌓아 물을 저장하고, 언덕 위에 초가 정자를 지으니
오리가 놀고 갈대가 우거진 것이 완연히 강호의 경치와 같았다. 그 가운데에 배를 띄우고
소동으로 하여금 뱃노래와 어부노래를 부르게 하였다.[36](『고려사』'의종 21년')

## 수다사(水多寺) 하지(荷池)

| | |
|---|---|
| 幽禽入手擘靑羅 | 그윽한 새가 물에 들어가 푸른 비단을 가르니 |
| 微動方池擁盖荷 | 온 못을 뒤덮은 연꽃이 살며시 움직이네. |
| 欲識禪心元自淨 | 참선하는 마음이 원래 스스로 청정함을 알려면 |
| 秋蓮濯濯出寒波 | 맑고 맑은 가을 연꽃이 찬 물결에 솟은 걸 보소.[37] |

## 연의지(蓮漪池)

| | |
|---|---|
| 碧水無端滿曲池 | 푸른 물은 무엇 하러 굽은 못에 가득 찼나 |
| 新荷數朶漾漣漪 | 새 연꽃 두어 송이 잔물결에 일렁이네. |
| 憑公莫憶江湖景 | 부디 공께선 강호의 경치를 그리워 마시고 |
| 看取鴛鴦得意時 | 원앙새 자유로이 놀 때를 기다려 보시기를.[38] |

## '태재기(泰齋記)'

因泉之汎濫者 瀦作大池 被以菱芡 放鵝鴨其中

샘이 넘쳐 흐르는 것을 이용하여 저수해서 큰 못을 만들어 연꽃을 가득 심고, 거위와 오
리를 그 가운데 놓아 길렀다.[39]

'진강후모정기(晉康侯茅亭記)'

…有蓮塘鴨沼 每夏六月 荷花盛開 紅衣錦羽之禽 隨波容與 差不減江湖所見者…
(以上 東國李相國集)

…연당(蓮塘)과 압소(鴨沼)가 있어 매년 여름 6월이면 연꽃이 만발하고 붉은 옷, 비단 깃의 새들이 물결을 따라 떠다니니, 그 경치는 강호에서 보던 것과 조금도 다르지 않다.[40](이상 『동국이상국집』)

한파를 뚫고 나온 연꽃에서 부처의 마음을 알려고 강호에 배 띄워 오리나 기러기와 같이 놀고자 함은 즉 그들의 선(禪)에 통하는 마음이고 자연에 통하는 마음이며, 이러한 마음이 오로지 청자의 색에서뿐 아니라, 형태에서뿐 아니라, 실로 문양 도안에서도 나타나고 있었던 것이다. 이러한 내면적인 마음을 표현하려는 욕구와 외화를 장식하려는 욕구의 공존은 일견 모순의 존재와도 같지만, 이 모순된 마음이 그들에게는 따로 난 둘이 아니고 하나의 마음이 되어 청자에 나타나고 있었다. 즉 그들의 도안 표현 방법도 이것을 말하고 있는 것이다.

그들은 도안의 표현 방법에도 두 가지 태도를 취하고 있다. 그 하나는 주어진 면을 채우는 데 충실하고자 하는 태도이고, 다른 하나는 주어진 면은 단순한 그림에 지나지 않고 정의(情意)가 있는 바를 직접 주의(主意)로 삼아 표현하고자 하는 태도였다. 주어진 면에 충실하고자 하면 그들은 자연 주어진 면에 경계를 붙이고[예컨대 연화문 · 당초문 · 뇌운문(雷雲文) · 연주문 · 윤곽선 등으로 그릇 위아래에 구획을 짓는다], 또는 마치 경계가 있는 듯이 그림 모양을 채워 간다. 예컨대 국화를 주체로 할 때 그것은 평면적으로, 기계적으로, 도식적으로 나열되어 공간적인 깊이는 없다. 당초문을 주체로 할 때 그것은 평면적으로, 아라베스크적으로 기체의 전면(全面)을 채워 간다. 이것은 분명히 면에 사로잡힌 태도이고 주관성을 무시한 태도이다. 조선조의 인화분청

(印花粉靑) 같은 것이 그 극단의 예이다. 그러나 주어진 면을 단순히 후소적(後素的)인 것으로 보고 주관적인 정의(情意)가 있는 바를 표현하고자 할 때 면의 한계성은 잊어버리게 되고 혹은 이차적인 것이 되어 정의가 있는 바를 자유로이 표현한다. 이 경우에는 면을 채우는 일이 필요하지 않다. 그것은 면을 오히려 비워 둔다. 앞서의 태도가 소위 '틈[空隙]의 공포'에 찬 것이라고 하면, 이 태도는 '틈의 기쁨'에 젖은 것이라 하겠다. 예를 들면 운학과 같은, 매월(梅月)과 같은, 매죽(梅竹)에 학(鶴)과 같은, 포류수금의 풍경과 같은 것, 이런 것은 공간적인 깊이를 가지고 공기적인 원근을 가지고 있다. 한마디로 말하면 주어진 면에 충실한 태도가 우화(寓話)를 가지지 않은 세계였다고 하면, 이것은 우화를 가진 세계다. 전자를 객관적인 세계, 물리적인 세계라고 하면 이것은 주정적(主情的)인 세계다. 이 태도가 철저하면 어느 화청자에서 볼 수 있는 바와 같은 풍류적인 것이 되고, 시명(詩銘)을 직접 읊어 넣기에 이르게 될 것이다.

일반적으로 말하면 하나의 발생 초기에는 물건이 물건으로서 충실히 취급되어 그것을 아름답게 하고자 하는 의욕만이 움직인다. 초기 청자에 상형적(象形的)인 것이 많이 만들어지나, 그러나 머지않아 상감까지 넣게 된 것은 이러한 심정에서였다고 할 수 있다. 그런고로 상감청자의 발생을 기술적으로 설명하느니보다, 예술의욕으로 보아 겉치레를 매우 귀하게 여기던 의종조에 두어도 좋을 것이다. 마치 같은 이유로 진사·화금 등의 발생을 충렬왕대에 두는 것도 수긍될 것이다. 그런데 면에 충실하여 겉치레를 자랑하는 장식 심리가 어느 정도까지 포만되면, 그것은 어떤 전기(轉期)에 이르러 면에서 떠나 면을 단순한 후소로 하고 주아(主我)의 정의가 있는 바를 표현하게 된다. 이 시기는 언제인가. 이것은 금후의 연구를 기다리지 않으면 안 되지만, 이 관계는 또 반대로 나아가 정서를 없이 하고 이야깃거리를 없이 할 때 다시 주관성은 없어지고 객관적인 면을 살리려 한다. 인화분청에서의 문양의 표현 방법 같은

것은 적어도 이 경우를 대표하는 것이라고 할 수 있다. 그러나 이러한 양자의 입장은 그렇게 간단히 잘라서 한계를 지을 수 없는 것으로, 그것은 마치 면에 충실하게 도안을 배치할 경우에 흔히 있었던 구획선이 면의 충실에서 떠나고 자 할 때도 여전히 계속되고, 면의 충실에서 떠난 것에도 다시 언젠지 모르게 구획선을 가하고 있는 실례에 의하여도 생각할 수 있다. 요컨대 이 두 태도는 단속(斷續)이 복선적(伏線的)으로 행해지고 있는 것으로, 결국 이 양면은 청자의 성격을 구성하고 있는 양면이다. 외면적인 장식과 내면적인 우화, 이것은 고려청자의 감성(感性)이고 지성(知性)이다. 오성(悟性)이요, 이성(理性)이다. 그런고로 외면적인 장식이라 해도 그 주체로부터, 그 솜씨로부터, 우리들은 내면적인 마음을 살필 수 있다. 그들의 외화는 요컨대 그들의 내면의 표현인 까닭이다.

예로부터 '도(陶)를 통하여 정(政)을 본다' 란 말이 있다. 도자는 실로 한 나라의 역사를 대변하고 정신을 대변하고 습성을 대변한다. 이것을 감상하는 데는 풍부한 식견이 필요하고 아름다운 심리가 필요하다. 또 도자의 감상은 오감(五感)을 가지고 하라는 사람도 있다. 눈으로 보고, 손으로 만지고, 귀로 듣고, 코로 맡고, 입으로 맛보라고 한다. 이것은 즉 몸으로써 감상하라는 것이다. 몸으로써 한다는 것은 마음으로써 한다는 것이다. 몸이란 실로 마음인 까닭이다. 몸으로써 감상하고 몸으로써 맛볼 일이다. 즉 체험이지, 뉘라서 남의 말에 끌려 예술의 세계에서 놀 수 있을까 보냐.

# 초판 서문(1954)

1. 이 책은 호운샤(寶雲舍) 발행 '도운분코(東雲文庫)' 제5권『조선의 청자(朝鮮の靑瓷)』의 전역(全譯)이다.

2. 이 책은 선생의 기세(棄世) 후, 선생의 지우(知友)와, 선생의 지극한 사랑과 교시를 받던 우리들이 선생의 저술의 출판을 뜻하여 외우(畏友) 황수영(黃壽永) 형의 부단의 노력으로 이미 출판된『송도 고적』『조선탑파의 연구』『조선미술문화사논총』의 뒤를 이어 나오게 된 것이다.

3. 도자기명(陶瓷器名)으로 일본식인 것은 이를 피하였고 선생 자신이 이미 고치신 것은 그대로 썼다.

4. 이 번역에 있어서 많은 도움을 받은 황수영·최희순(崔熙淳) 두 형, 원고 정리와 청서(淸書), 교정, 인득 작성에 종시 수고하여 준 명덕고녀(明德高女) 유연숙(劉蓮淑) 군, 직접 간접으로 교시와 편달을 아끼지 않으신 여러분께 감사하는 동시에, 모두 선생의 학덕의 소치임을 새삼스러이 느꼈다.

5. 또 이 책을 출판하는 데 출판사, 인쇄소 관계 여러분께 심사(深謝)하여 마지 않는다.

1954년 개성박물관에서
역자 진홍섭(秦弘燮) 지(識)

# 재판 서문(1977)

이 『고려청자(高麗靑瓷)』는 미술사학자이신 고유섭 선생 저 『조선의 청자(朝鮮の靑瓷)』〔1939, 일본 도쿄 호운샤 간(刊) '도운분코'〕라는 이름으로 일문으로 간행되었던 것을 번역한 것이다. 선생의 기세(棄世) 후 선생의 원고를 정리하여 『송도고적』(1946), 『조선탑파의 연구』(1949), 『조선미술문화사논총』(1949), 『전별(餞別)의 병(甁)』(1958), 『조선미술사급미학논고』(1963) 등을 비롯하여 열한 권의 유저가 간행되는 가운데, 본저(本著)는 1954년 본인이 우리말로 번역하여 『고려청자』라는 제명으로 간행하였던 것이다.

그후 이십여 년의 세월이 흘러 본저는 지금에 와서 구득(求得)하기 어렵게 되었고, 역본(譯本) 가운데는 어구상 부자연스러운 점이 많고 전문술어에도 수정하여야 할 곳이 생겨서 정정(訂正)을 가하면서 새로이 원고를 작성하여 출간하게 되었다.

번역이라는 것이 원고에 표현된 내용이나 어의(語意)를 원저에서 의도하였던 대로 옮기기가 매우 어렵다는 점은 공통된 난점인데, 본저에서도 어느 정도 선생의 의중이 표현되었는지 염려되는 바 적지 않다. 특히 「청자의 감상」에서는 청자에 대한 선생의 깊은 사랑과 높은 안목이 절절히 표현되어 있으나, 그것을 우리말로 옮김에 있어 제대로 옮겨지지 못한 점이 있다면 이는 오로지 역자의 역량이 부족한 탓이다.

원저는 사십 년 전의 저술이므로 지금에 와서는 새로운 자료가 첨가되어 해석이 달라지는 부분이 생겼고 술어에도 변화가 생기게 되었으나, 새로운 자료의 첨가 없이 원문을 옮기는 데 충실하였고 용어만은 현 술어를 사용하기로 하였다. 그것은 원저를 충실히 옮길 따름이지 타인의 손으로 가필이 되어서는 안 되는 일이고, 더욱이 선생이 안 계신 지금에 와서 그런 작업이 이루어질 수 없음은 상식에 속하는 일이다. 우리 고미술품에 대한 관심이 차차 높아 가는 이때에 본저가 고려청자에 관한 입문서가 되었으면 하는 마음은 역자뿐 아니라 원저자 또한 같으리라고 생각된다.

1977년 1월
역자 진홍섭

# 편자주(編者註)

1. 민족문화추진회 역,『고려도경(高麗圖經)』, 민족문화추진회, 1977.

2. 민족문화추진회 역,『해동역사(海東繹史)』, 민족문화추진회, 1996.

3. 허흥식 판독, 이지관 역,「고달사(高達寺) 원종대사혜진탑비(元宗大師慧眞塔碑)」, 한국금석문 종합영상정보시스템(gsm.nricp.go.kr).

4. 민족문화추진회 역,『고려도경』, 민족문화추진회, 1977.

5. 위의 책.

6. 국사편찬위원회 편,『국역 중국정사(中國正史) 조선전』, 국사편찬위원회, 1986.

7. 배상현,『고려후기 사원전(寺院田) 연구』, 국학자료원, 1998.

8. 민족문화추진회 역,『고려도경』, 민족문화추진회, 1977.

9. 위의 책.

10. 손영종·황철산 역,『고려사』, 사회과학원출판사, 1966.

11. 상감을 하지 않고 금채(金彩)만을 한 부분으로, 접착제만 희미하게 남아 있어 도판상으로는 잘 보이지 않는다.

12. 방병선,『순백으로 빚어낸 조선의 마음』, 돌베개, 2002.

13. 손영종·황철산 역, 앞의 책, p.483.

14. 위의 책, p.483.

15. 사회과학원 고전연구소 편,『북역 고려사』, 신서원,1991.

16. 손영종·황철산 역, 앞의 책.

17. 본문 15쪽 참조

18. 민족문화추진회 역,『동국이상국집(東國李相國集)』, 민족문화추진회, 1980.

19. 김정기 역,『목은집(牧隱集)』7, 민족문화추진회, 2003.

20. 게 껍데기를 말하는 듯하다.

21. 민족문화추진회 역,『동국이상국집』, 민족문화추진회, 1980.

22. 민족문화추진회 역,『익재집(益齋集)』, 민족문화추진회, 1970.

23. 위의 책.

24. 『동국이상국집』제8권,「고율시(古律詩)」, '김군(金君)이 녹색 자기〔綠瓷〕술잔을 두
고 시를 지어 달라 하기에 백거이의 시운을 따라 함께 짓다' 참조.

25. 민족문화추진회 역,『고려도경』, 민족문화추진회, 1977.

26. 민족문화추진회 역,『동국이상국집』, 민족문화추진회, 1980.

27. 위의 책.

28. 위의 책.

29. 위의 책.

30. 운룡(雲龍)은 차 이름이고, 산곡은 송나라 황정견(黃庭堅)의 호. 황정견이, 학원(壑
源)에서 나는 차를 보내 준 데 사례한 시〔黃魯直謝壑源揀茶〕에 "상서 구름 용〔雲龍〕
을 따라 창벽에 내렸는데, 원풍(元豐)부터 지금까지 아는 이가 없구려〔喬雲從龍小蒼
璧 元豐至今人未識〕"한 데서 온 말이다.

31. 월토(月兎)는 차 이름이다. 소식(蘇軾)의「월토차시(月兎茶詩)」에 "고리 같으나 고
리가 아니요 패옥 같으나 패옥이 아닌데, 가운데 어른어른 옥토아(玉兎兒)가 있구나
〔環非環玦非玦 中有迷離玉 兒〕"라 하였다.

32. 당나라 노동(盧仝)이, 맹간의(孟諫議)가 보내 준 차에 대해 시를 지어 사례했으므로
이른 말이다.〔『당서(唐書)』, 권 176〕

33. 당나라 육우가『다경(茶經)』을 지었으므로 한 말이다.〔『당서(唐書)』, 권 196〕

34. 도연명(陶淵明)과 유영(劉永). 둘 다 술을 좋아해서, 술을 소재로 한 시에 많이 나온
다.

35. 민족문화추진회 역,『동국이상국집』, 민족문화추진회, 1980.

36. 민족문화추진회 역,『고려사절요(高麗史節要)』, 민족문화추진회, 1968.

37. 민족문화추진회 역,『동국이상국집』, 민족문화추진회, 1980.

38. 위의 책.

39. 위의 책.

40. 위의 책.

# 어휘풀이

ㄱ

갑발(匣鉢) 도자기를 구울 때 담는 큰 그릇. 보통 원기둥 형태이며 고온에 잘 견디도록 점토
　　로 만들어졌다.

견정(堅貞) 꿋꿋하고 바름.

고비색(古秘色) 예로부터 전해 내려오는 신비한 빛깔.

공봉(供奉) 받들어 모심.

관기(款記) 낙관으로 찍은 기록.

교치정세(巧緻精細) 정교하고 치밀하며, 정밀하고 세세함.

교힐문(絞纈文) 홀치기염색한 것처럼 나타낸 무늬.

구축(驅逐) 몰아서 쫓아냄.

금릉(金稜) 도자기의 가장자리를 감싸 주는 금속장식.

금화오잔(金花烏盞) 금색 꽃무늬가 있는 검은색의 찻잔.

ㄴ

내안대왕(乃顏大王) 나얀칸(?-1287). 몽골제국 쿠빌라이칸의 등극에 조력하여 동북부 영지
　　왕공들의 칸으로 임명된 타가차르 노얀(塔察爾)의 손자. 쿠빌라이칸 말년에 카이두의 반
　　란에 동조하다 패하여 왕공들과 함께 죽었다.

ㄷ

다루가치 중국 원나라 때에 고려의 점령 지역에 두었던 벼슬로, 점령 지역의 백성들을 직접
　　다스리거나 내정에 관여했다.

덕천창(德泉倉) 고려시대에 왕실의 재정을 맡아보던 관아.

도철문(饕餮文) 상상 속의 괴물 문양.

동적(東賊) 왜적의 다른 말.

ㅁ

마상배(馬上杯) 말 위에서 술을 마실 때 쓰던, 밑이 뾰죽한 잔.

목숙(苜蓿) 개자리. 콩과에 속하는 두해살이풀.

무위허정(無爲虛靜) 잡념이 없음.

미시마테(三島手) 일본인들이 분청사기를 이르던 말.

ㅂ

박락(剝落) 돌이나 쇠붙이 따위에 새긴 그림이나 글씨가 오래되어 긁히고 깎여서 떨어짐.

박지(剝地) 백토로 분장한 표면에 문양을 그려 넣은 후, 문양 이외의 면을 긁어내는 기법.

백옥선대(白玉仙臺) 맑은 신선의 세계.

벽라의(薜蘿衣) 푸르고 얇은 비단옷이란 뜻으로, 은자의 옷을 일컫는 말.

보상화문(寶相花文) 주로 불교미술에 사용되는 덩굴 모양의 꽃무늬.

복두소(幞頭所) 과거에 급제한 사람이 홍패(紅牌)를 받을 때 쓰는 관인 복두(幞頭)를 만드는 곳.

비색소구(翡色小甌) 비취색 자기로 만든, 작은 찻그릇.

ㅅ

사이호(四耳壺) 네 귀 달린 항아리.

산예출향(狻猊出香) 사자 모양의 향로.

산화염(酸化焰) 도자기를 구울 때 산소가 많은 상태의 불꽃. 공기 중의 산소가 흙이나 유약 속에 포함된 철분과 결합하여 산화작용이 일어나 대개 적갈색의 그릇이 만들어진다.

상식국(尙食局) 고려 때 궁중의 반찬감을 조달하는 일을 맡아본 관청.

색택(色澤) 빛깔.

성전(腥羶) 비린내와 노린내. 또는 그런 냄새를 풍기는 물건.

소다유 도자기를 구울 때에 쓰는, 규산소다 성분의 잿물.

소지(素地) 본래 바탕.

송뢰(松籟) 소나무 숲 사이를 스쳐 부는 바람.

송영(送迎) 보내고 맞이함.

수모목간(水母木幹) 물〔水〕과 나무〔木〕의 근간을 이루는 지맥(地脈).

수화(繡花) 도자기 표면에 도드라지게 무늬를 나타내는 기법.

순마소(巡馬所) 원나라가 내정에 간섭하기 위하여 고려에 두었던 감찰기관.

승통(僧統) 불교 교종(敎宗)에서 가장 높은 법계(法階).

시요(柴窯) 중국 후주(後周) 때 그릇을 굽던 가마.

시천목(柹天目) 잘 익은 감과 같이 붉은 빛깔의 찻잔.

ㅇ

압소(鴨沼) 오리가 떠 노는 못.

앙련화(仰蓮花) 꽃잎이 위로 향한 모양의 연꽃.

어선침향절부(御膳沈香折敷) 왕에게 올리는 음식을 담는, 노송나무를 얇게 깎아 만든 일본의 그릇.

어약(御藥) 임금에게 올리는 약.

연리문(練理文) 다른 색의 흙을 섞어서 반죽하여 생긴, 대리석이나 나뭇결 비슷한 무늬.

연문생의(緣文生義) 글자의 뜻에 얽매여서 부회하여 의미를 곡해함.

연유(鉛釉) 납 성분의 잿물.

연주문(連珠文) 구슬띠 무늬.

영락문(瓔珞文) 금관 따위에 매달아 반짝거리도록 한 얇은 장식 무늬.

오월왕(吳越王) 전씨(錢氏) 중국 춘추전국시대 오월국의 마지막 국왕인 충의왕(忠懿王) 전홍숙(錢弘俶).

옥과(玉胯) 차(茶) 이름.

옥책(玉冊) 제왕이나 후비(后妃)의 존호를 올릴 때, 그 덕을 기리는 글을 새긴 옥 조각을 엮어서 만든 책.

왕부금비(王府禁秘) 왕가에서 금지하고 비밀로 함.

용봉사단(龍鳳賜團) 북송 황제가 내린 용봉차(龍鳳茶).

유묘(幽妙) 그윽하고 묘함.

은로탕정(銀爐湯鼎) 은으로 만든 화로와 찻물을 끓이는 세발솥.

이기(彝器) 나라의 제사의식에 쓰는 술잔.

이윤(膩潤) 반드르르하고 윤이 남.

인멸(湮滅) 자취도 없이 사라짐.

인화(印花) 장식수법의 하나로, 도장 따위의 도구로 무늬를 눌러 찍는 것.

ㅈ

장의서(掌醫署) 고려시대에 왕실에서 사용할 약의 조제를 맡아보던 곳. 충선왕 2년에 상약국(尙藥局)이 장의서로, 뒤에 다시 봉의서(奉醫署)로 바뀌었다.

장작감(將作監) 선공시(繕工寺). 고려시대에 토목공사와 영선(營繕)을 맡아본 관청.

적멸위락(寂滅爲樂) 번뇌를 끊음을 낙으로 삼음.

주양(朱梁) 주전충(朱全忠)이 세운 양(梁)나라(907~923).

ㅊ

처사(處士) 벼슬을 하지 않고 초야(草野)에 묻혀 사는 선비.

청련불계(靑蓮佛界) 부처가 사는 깨끗한 세계.

청정무진(淸淨無塵) 티끌 하나 없이 깨끗함.

초출(抄出) 필요한 부분을 골라 뽑아냄.

추화(錐花) 송곳으로 판 것처럼 새긴 무늬.

칠보문(七寶文) 극락정토에 있다는 일곱 가지 보물의 형상을 나타낸 무늬.

**ㅌ**

태사국(太史局) 고려시대에 천문·역수(曆數)·기상관측·물시계에 관한 일을 맡아보던 기관.

**ㅍ**

포폄(褒貶) 좋고 나쁨. 칭찬과 폄하.

**ㅎ**

한운야학(閑雲野鶴) 한가로운 구름과 학.

호가(豪家) 재산이 많고 권세가 당당한 가문.

혼효(混淆) 여러 가지가 뒤섞임.

홀지(忽只) 홀치(忽赤). 위사(衛士)를 가리키는 몽골어로, 고려 충렬왕이 태자로서 원나라에 가 있을 때에 볼모가 되었던 사람들. 충렬왕이 등극한 뒤 번(番)을 짜서 숙위(宿衛)하게 했다.

화금(畵金) 금칠로 그림을 그림.

화적(和寂) 고요함.

환원염(還元焰) 도자기를 구울 때 공기 중의 산소 공급을 줄인 상태의 불꽃. 자기의 유약이나 흙에 포함된 산소가 모두 빠져나가면서 이미 산화된 철분이 다시 철로 환원되므로 푸른색을 띠게 된다.

회유(灰釉) 나뭇재 또는 석회 성분의 잿물.

횡혈식(橫穴式) 지면(地面)과 수평이 되게 굴을 파는 방식.

훙거(薨去) 왕이나 왕족, 귀족 등의 죽음을 높여 이르는 말.

# 도판 목록

*이 책에 실린 도판의 출처를 밝힌 것으로, 고유섭 소장 사진의 경우,
'고유섭 소장 사진' 이라 표기한 후 괄호 안에 사진 뒷면에 기록되어 있던
사이즈, 연대, 소장처, 촬영자 또는 제공자 등의 세부사항까지 옮겨 적었다.

1. 정요은구육화형시천목완(定窯銀釦六花形柿天目盌). 조선총독부박물관. 고유섭 소장 사진.(1939년 8월 개성부립박물관 진열시 고유섭 촬영)

2-3. 청자'순화사년'명호(靑瓷'淳化四年'銘壺). 이토 마키오(伊東槇雄) 소장, 경성.

4. 소문쌍이병(素文雙耳甁). 이왕가미술관. 조선총독부 편, 『조선고적도보(朝鮮古蹟圖譜)』8, 1928.

5. 양각연화문쌍이세(陽刻蓮花文雙耳洗). 조선총독부박물관. 조선총독부 편, 『조선고적도보』8, 1928.

6. 인형연적(人形硯滴). 이왕가미술관. 조선총독부 편, 『조선고적도보』8, 1928.

7. 어형연적(魚形硯滴). 이왕가미술관. 고유섭 소장 사진.

8. 원후형연적(猿猴形硯滴). 이왕가미술관. 조선총독부 편, 『조선고적도보』8, 1928.

9. 칠보투조토족향로(七寶透彫兎足香爐). 이왕가미술관. 조선총독부 편, 『조선고적도보』8, 1928.

10. 연화개부완(蓮花蓋付盌). 이왕가미술관. 조선총독부 편, 『조선고적도보』8, 1928.

11. 순형수주(筍形水注). 이왕가미술관. 조선총독부 편, 『조선고적도보』8, 1928.

12. 오형수주(鰲形水注). 이왕가미술관. 조선총독부 편, 『조선고적도보』8, 1928.

13. 양각연당초문수주(陽刻蓮唐草文水注). 도쿄제실박물관(東京帝室博物館). 조선총독부 편, 『조선고적도보』8, 1928.

14. 상감모란문쌍이호(象嵌牡丹文雙耳壺). 이왕가미술관. 조선총독부 편, 『조선고적도보』8, 1928.

15. 상감국문표형병(象嵌菊文瓢形甁). 이왕가미술관. 조선총독부 편, 『조선고적도보』8, 1928.

16. 상감매죽쌍학문표형수주(象嵌梅竹雙鶴文瓢形水注). 이왕가미술관. 조선총독부 편, 『조선고적도보』8, 1928.

17. 상감운학문완(象嵌雲鶴文盌). 조선총독부박물관. 조선총독부 편, 『조선고적도보』8, 1928.

18-19. 상감국모란문모자합자(象嵌菊牡丹文母子盒子). 이왕가미술관. 조선총독부 편, 『조선고적도보』8, 1928.

20-21. 상감모란부용문복합합자(象嵌牡丹芙蓉文複合盒子). 이왕가미술관. 조선총독부 편, 『조선고적도보』8, 1928.

22. 상감진사포도적당자문표형수주(象嵌辰砂葡萄摘唐子文瓢形水注). 이왕가미술관. 조선 총독부 편, 『조선고적도보』8, 1928.

23. 상감식 표현법의 화청자(畵靑瓷). 조선총독부박물관. 조선총독부 편, 『박물관 진열품 도 감(博物館陳列品圖鑑)』제6집, 1934.

24. 소위 백색퇴화문(白色堆花文)이 있는 완(盌). 조선총독부박물관. 고유섭 소장 사진.(높 이 0.25척, 너비 0.76척. 고려시대. 개성부립박물관 진열시 고유섭 촬영)

25. 호형수주(鯱形水注). 개성부립박물관. 조선총독부 편, 『조선고적도보』8, 1928.

26. 화청자유화병(畵靑瓷柳畵瓶). 조선총독부박물관. 고유섭 소장 사진.(고려시대. 개성부 립박물관 진열시 고유섭 촬영)

27. 백화화청자병(白花畵靑瓷瓶). 이왕가미술관. 조선총독부 편, 『조선고적도보』8, 1928.

28. 흑화화청자병(黑花畵靑瓷瓶). 이왕가미술관. 조선총독부 편, 『조선고적도보』8, 1928.

29. 상감진사모란문병(象嵌辰砂牡丹文瓶). 이왕가미술관. 조선총독부 편, 『조선고적도보』8, 1928.

30. 상감진사운학모란문서판(象嵌辰砂雲鶴牡丹文書板). 이왕가미술관. 조선총독부 편, 『조 선고적도보』8, 1928.

31. 화금상감당초도원문병(畵金象嵌唐草桃猿文瓶). 개성부립박물관. 고유섭 소장 사진. 〔1932년 만월대(滿月臺)동린(東隣) 인삼건조장 발견〕

32-33. 화금상감모란당초문완(畵金象嵌牡丹唐草文盌). 이왕가미술관. 조선총독부 편, 『조선 고적도보』8, 1928.

34. 청자양각당초문표형병(靑瓷陽刻唐草文瓢形瓶). 이왕가미술관. 조선총독부 편, 『조선고 적도보』8, 1928.

35. 청자상감운학문표형수주(靑瓷象嵌雲鶴文瓢形水注). 이왕가미술관.

36. 청자상감당초문표형수주(靑瓷象嵌唐草文瓢形水注). 이왕가미술관.

37. 청자음각화문표형수주(靑瓷陰刻花文瓢形水注). 이왕가미술관.

38. 청자상감당초문발형계량배(靑瓷象嵌唐草文鉢形計量杯). 이왕가미술관.

39. 청자상감국화문병(靑瓷象嵌菊花文瓶). 조선총독부박물관.

40. 청자상감국화위로문병(靑瓷象嵌菊花葦蘆文瓶). 오쿠라 다케노스케(小倉武之助) 소장, 대구. 고유섭 소장 사진.〔고려시대. 조선총독부박물관 노모리 겐(野守健) 제공〕

41. 상감'계유'명국화문팔각접(象嵌'癸酉'銘菊花文八角碟). 세키노 다다시(關野貞) 소장. 조 선총독부 편, 『조선고적도보』8, 1928.

42. '을유사온서'명병('乙酉司醞署' 銘瓶).

43-44. 청자음각'상약국'명합자(靑瓷陰刻'尙藥局' 銘盒子). 아사카와 노리타카(淺川伯敎) 소 장.

45. 연리문잔(練理文盞).

46. 철사유도철문도정(鐵砂釉饕餮文陶鼎). 조선총독부박물관. 고유섭 소장 사진.(높이 0.7척. 고려시대. 개성부립박물관 진열시 고유섭 촬영)

47. 인종(仁宗) 장릉(長陵) 출토 개부완(蓋付盌). 조선총독부박물관. 조선총독부 편,『조선고적도보』8, 1928.

48-49. 명종(明宗) 지릉(智陵) 출토 완(盌). 조선총독부박물관. 조선총독부 편,『조선고적도보』8, 1928.

50. 옥사자개향로(玉獅子蓋香爐). 개성부립박물관.

51-52. '기사' 명국접문완('己巳' 銘菊蝶文盌). 이왕가미술관. 조선총독부 편,『조선고적도보』8, 1928.

53. 분청어문양이반(粉靑魚文兩耳盤). 도쿄제실박물관. 고유섭 소장 사진. (조선시대. 1940년 3월 도쿄제실박물관 연보에서)

54. 상감포류연화병호(象嵌蒲柳蓮花瓶壺). 개성 내 성지 출토. 개성부립박물관. 고유섭 소장 사진.〔높이 0.68척. 고려시대. 개성소년형무소 구내 내성지(內城址) 출토. 1940년 3월 고유섭 촬영〕

55. 추정 묘련사지(妙蓮寺址) 출토 화분. 나가타 니스케(永田仁助) 소장, 대구. 고유섭 소장 사진.(높이 0.73척. 너비 1.04척. 고유섭 촬영)

56. 강화 출토 상감운룡문병(象嵌雲龍文瓶). 조선총독부박물관. 고유섭 소장 사진.

57. 도철문향로(饕餮文香爐). 조선총독부박물관. 고유섭 소장 사진.〔총 높이 0.435척, 구변(口邊) 0.56×0.49. 고려시대. 개성부립박물관 진열시 고유섭 촬영〕

58. 원앙개향로(鴛鴦蓋香爐). 개인 소장. 고유섭 소장 사진.

# 고유섭 연보

**1905(1세)**
2월 2일(음 12월 28일), 경기도 인천 용리(龍里, 현 용동 117번지 동인천 길병원 터)에서 부친 고주연(高珠演, 1882-1940), 모친 평강(平康) 채씨(蔡氏) 사이에 일남일녀 중 장남으로 태어났다. 본관은 제주로, 중시조(中始祖) 성주공(星主公) 고말로(高末老)의 삼십삼세손이며, 조선 세종 때 이조판서·일본통신사·한성부윤·중국정조사 등을 지낸 영곡공(靈谷公) 고득종(高得宗)의 십구세손이다. 아명은 응산(應山), 아호(雅號)는 급월당(汲月堂)·우현(又玄), 필명은 채자운(蔡子雲)·고청(高靑)이다. '우현'이라는 호는 『도덕경(道德經)』제1장의 "玄之又玄 衆妙之門(현묘하고 또 현묘하니 모든 묘함의 문이다)"라는 구절에서 따 온 것이다.

**1910년대초**
보통학교 입학 전에 취헌(醉軒) 김병훈(金炳勳)이 운영하던 의성사숙(意誠私塾)에서 한학의 기초를 닦았다. 취헌은 박학다재하고 강직청렴한 성품에 한문경전은 물론 시(詩)·서(書)·화(畵)·아악(雅樂) 등에 두루 능통한 스승으로, 고유섭의 박식한 한문 교양, 단아한 문체와 서체, 전공 선택 등에 적잖은 영향을 주었을 것으로 생각된다.

**1912(8세)**
10월 9일, 누이동생 정자(貞子)가 태어났다. 이때부터 부친은 집을 나가 우현의 서모인 김아지(金牙只)와 살기 시작했다.

**1914(10세)**
4월 6일, 인천공립보통학교〔仁川公立普通學校, 현 창영초등학교(昌榮初等學校)〕에 입학했다. 이 무렵 어머니 채씨가 아버지의 외도로 시집식구들에 의해 부평의 친정으로 강제로 쫓겨나자, 고유섭은 이때부터 주로 할아버지·할머니·삼촌들의 관심과 배려 속에서 지내게 되었다. 이 일은 어린 고유섭에게 상당한 충격을 주어 그의 과묵한 성격 형성에 큰 영향을 끼쳤다. 당시 생활환경은 아버지의 사업으로 경제적으로는 비교적 여유로운 편이었고, 공부도 잘하는 민첩하고 명석한 모범학생이었다.

**1918(14세)**
3월 28일, 인천공립보통학교를 졸업했다.(제9회 졸업생) 입학 당시 우수했던 학업성적이 차츰 떨어져 졸업할 때는 중간을 밑도는 정도였고, 성격도 입학 당시에는 차분하고 명석했으나

졸업할 무렵에는 반항적이라고 기록되어 있다. 병력 사항에는 편도선염이나 임파선종 등 병치레를 많이 한 것으로 기록돼 있다.

## 1919(15세)

3월 6일부터 4월 1일까지, 거의 한 달간 계속된 인천의 삼일만세운동 때 동네 아이들에게 태극기를 그려 주고 만세를 부르며 용동 일대를 돌다 붙잡혀, 유치장에서 구류를 살다가 사흘째 되던 날 큰아버지의 도움으로 풀려났다.

## 1920(16세)

경성 보성고등보통학교(普成高等普通學校)에 입학했다. 동기인 이강국(李康國)과 수석을 다투며 교분을 쌓기 시작했다. 곽상훈(郭尙勳)이 초대회장으로 활약한 '경인기차통학생친목회'〔한용단(漢勇團)의 모태〕문예부에서 정노풍(鄭蘆風) 이상태(李相泰) 진종혁(秦宗爀) 임영균(林榮均) 조진만(趙鎭滿) 고일(高逸) 등과 함께 습작이나마 등사판 간행물을 발행했다. 훗날 고유섭은 이 시절부터 '조선미술사' 공부에 대한 소망을 갖게 되었다고 회고했다.

## 1922(18세)

인천 용동에 큰 집을 지어 이사했다.(현 인천 중구 경동 애관극장 뒤 능인포교당 자리) 이때부터 아버지와 서모, 여동생 정자와 함께 살게 되었으나, 서모와의 관계가 원만하지 못해 항상 의기소침했다고 한다.

『학생』지에 「동구릉원족기(東九陵遠足記)」를 발표했다.

## 1925(21세)

3월, 졸업생 쉰아홉 명 중 이강국과 함께 보성고보를 우등으로 졸업했다.(제16회 졸업생)

4월, 경성제국대학(京城帝國大學) 예과(豫科) 문과 B부에 입학했다.(제2회 입학생. 경성제대 입학시험에 응시한 보성고보 졸업생 열두 명 가운데 이강국과 고유섭 단 둘이 합격함) 입학동기로 이희승(李熙昇) 이효석(李孝石) 박문규(朴文圭) 최용달(崔容達) 등이 있다.

고유섭 · 이강국 · 이병남(李炳南) · 한기준(韓基駿) · 성낙서(成樂緖) 등 다섯 명이 '오명회(五明會)'를 결성, 여름에는 천렵(川獵)을 즐기고 겨울에는 스케이트를 탔으며, 일 주일에 한 번씩 모여 민족정신을 찾을 방안을 토론했다.

이 무렵 '조선문예의 연구와 장려'를 목적으로 조직된 경성제대 학생 서클 '문우회(文友會)'에서 유진오(兪鎭午) · 최재서(崔載瑞) · 이강국 · 이효석 · 조용만(趙容萬) 등과 함께 활동했다. 문우회는 시와 수필 창작을 위주로 하고 그 밖에 소설 · 희곡 등의 습작을 모아 일 년에 한 차례 동인지 『문우(文友)』를 백 부 한정판으로 발간했다.(5호 마흔 편으로 중단됨)

12월, '경인기차통학생친목회'의 감독 및 서기로 선출되었다.

『문우』에 수필 「성당(聖堂)」 「고난(苦難)」 「심후(心候)」 「석조(夕照)」 「무제」 「남창일속(南窓一束)」, 시 「해변에 살기」를, 『동아일보』에 연시조 「경인팔경(京仁八景)」을 발표했다.

**1926(22세)**
시「춘수(春愁)」와 잡문수필을 『문우』에 발표했다.

**1927(23세)**
예과 한 해 선배인 유진오를 비롯한 열 명의 학내 문학동호인이 조직한 '낙산문학회(駱山文學會)'에 참여하여 활동했다. 낙산문학회는 아베 요시시게(安倍能成), 사토 기요시(佐藤清) 등 경성제대의 유명한 교수를 연사로 초청하여 내청각(來青閣, 경성일보사 삼층 홀)에서 문학강연회를 여는 등 적극적인 활동을 벌였으나 동인지 하나 없이 이 해 겨울에 해산되었다.
4월 1일, 경성제국대학 법문학부 철학과에 진학했다.(전공은 미학 및 미술사학) 소학시절부터 조선미술사의 출현을 소망했던 고유섭은 이때부터 본격적으로 자신의 미술사 공부에 대해 계획을 잡아 나가기 시작했다. 당시 법문학부 철학과의 교수는 아베 요시시게(철학사), 미야모토 가즈요시(宮本和吉, 철학개론), 하야미 히로시(速水滉, 심리학), 우에노 나오테루(上野直昭, 미학) 등 일본에서도 유명한 학자들이었는데, 고유섭은 법문학부 삼 년 동안 교육학·심리학·철학·미학·미술사·영어·문학 강좌 등을 수강했다. 동경제국대학에서 미학을 전공한 뒤 베를린 대학에서 미학 및 미술사를 전공하고 온 우에노 나오테루 주임교수로부터 '미학개론' '서양미술사' '강독연습' 등의 강의를 들으며 당대 유럽에서 성행하던 미학을 바탕으로 한 예술학의 방법론을 배웠고, 중국문학과 동양미술사를 전공하고 인도와 유럽에서 유학하고 돌아온 다나카 도요조(田中豊藏) 교수로부터 『역대명화기(歷代名畵記)』 강독연습' '중국미술사' '일본미술사' 등의 강의를 들으며 동양미술사를 배웠으며, 조선총독부박물관의 주임을 겸하고 있던 후지타 료사쿠(藤田亮策)로부터 '고고학' 강의를 들었다. 특히 고유섭은 다나카 교수의 동양미술사 특강에 많은 영향을 받았다고 한다.
『문우』에 「화강소요부(花江逍遙賦)」를 발표했다.

**1928(24세)**
미두사업이 망함에 따라 부친이 인천 집을 강원도 유점사(楡岾寺) 포교원에 매각하고, 가족을 이끌고 강원도 평강군(平康郡) 남면(南面) 정연리(亭淵里)에 땅을 사서 이사했다. 이때부터 가족과 떨어져 인천에서 하숙생활을 하기 시작했다.
4월, 훗날 미학연구실 조교로 함께 일하게 될 나카기리 이사오(中吉功)와 경성제대 사진실의 엔조지 이사오(円城寺勳)를 알게 되었다. 다나카 도요조 교수의 '동양미술사 특강'을 듣고 미학에서 미술사로 관심이 옮아가기 시작했다.

**1929(25세)**
10월 28일, 정미업으로 성공한 인천 삼대 갑부 중 한 사람인 이흥선(李興善)의 장녀 이점옥(李点玉, 경성여자고등보통학교 졸업, 당시 스물한 살)과 결혼하여 인천 내동(內洞)에 신방을 차렸다. 경성제대 졸업 후 다시 동경제대에 들어가 심도있는 미술사 공부를 하려 했으나 가정형편상 포기할 수밖에 없던 중, 우에노 교수에게서 새학기부터 조수로 임명될 것 같다는 언질을 받고서 고유섭은 곧바로 서양미술사 집필과 불국사(佛國寺) 및 불교미술사 연구의 계획을 세워 나갔다.

## 1930(26세)

3월 31일, 경성제국대학을 졸업했다. 학사학위논문은 콘라트 피들러(Konrad Fiedler)에 관해 쓴 「예술적 활동의 본질과 의의(藝術的活動と意義)」였다.

3월, 배상하(裵相河)로부터 '불교미학개론' 강의를 의뢰받고 승낙했다.

4월 7일, 경성제국대학 미학연구실 조수로 첫 출근했다. 이때부터 전국의 탑을 조사하는 작업에 착수했고, 이는 이후 개성부립박물관으로 자리를 옮기고 나서도 계속되었다. 또한 개성부립박물관장 취임 이후까지 지속적으로 수백 권에 이르는 규장각(奎章閣) 도서 시문집에서 조선회화에 관한 기록을 모두 발췌하여 필사했다.

9월 2일, 아들 병조(秉肇)가 태어났으나 두 달 만에 사망했다.

12월 19일, 동생 정자가 강원도에서 결혼했다.

「미학의 사적(史的) 개관」(7월, 『신흥』제3호)을 발표했다.

## 1931(27세)

11월, 경성 숭인동(崇仁洞) 78번지에 셋방을 얻어 처음으로 독립된 부부살림을 시작했다.

조선미술에 관한 첫 논문인 「금동미륵반가상의 고찰」을 『신흥』 4호에 발표했다.

## 1932(28세)

5월 20일, 숭인동 67-3번지의 가옥을 매입하여 이사했다.

5월 25일, 금강산을 여행하면서 유점사(楡岾寺) 오십삼불(五十三佛)을 촬영했다.

12월 19일, 장녀 병숙(秉淑)이 태어났다.

「조선 탑파(塔婆) 개설」(1월, 『신흥』 제6호), 「조선 고미술에 관하여」(5월 13-15일, 『조선일보』) 「고구려의 미술」(5월, 『동방평론』 2·3호) 등을 발표했다.

## 1933(29세)

3월 31일, 경성제대 미학연구실 조수를 사임했다.

4월 1일, 개성부립박물관 관장으로 취임했다.

4월 19일, 개성부립박물관 사택으로 이사했다.

10월 26일, 차녀 병현(秉賢)이 태어났으나 이 년 후 사망했다. 이 무렵부터 동경제국대학에 재학 중이던 황수영(黃壽永)과 메이지대학에 재학 중이던 진홍섭(秦弘燮)이 제자로 함께 했다.

## 1934(30세)

3월, 경성제대 중강의실에서 「조선의 탑파 사진전」이 열렸다.

5월, 이병도(李丙燾) 이윤재(李允宰) 이은상(李殷相) 이희승(李熙昇) 문일평(文一平) 손진태(孫晋泰) 송석하(宋錫夏) 조윤제(趙潤濟) 최현배(崔鉉培) 등과 함께 진단학회(震檀學會) 발기인으로 참여했다.

「우리의 미술과 공예」(10월 11-20일, 『동아일보』), 「조선 고적에 빛나는 미술」(10-11월, 『신동아』) 등을 발표했다.

## 1935(31세)

이 해부터 1940년까지 개성에서 격주간으로 발행되던『고려시보(高麗時報)』에 '개성고적안내'라는 제목으로 고려의 유물과 개성의 고적을 소개하는 글을 연재했다. 이후 1946년에『송도고적(松都古蹟)』으로 출간되었다.

「고려의 불사건축(佛寺建築)」(5월,『신흥』제8호), 「신라의 공예미술」(11월『조광』창간호), 「조선의 전탑(塼塔)에 대하여」(12월,『학해』제2집), 「고려 화적(畵蹟)에 대하여」(『진단학보』제3권) 등을 발표했다.

## 1936(32세)

12월 25일, 차녀 병복(秉福)이 태어났다.

가을, 이화여자전문학교(梨花女子專門學校) 문과 과장 이희승의 권유로 이화여전과 연희전문학교(延禧專門學校)에서 일 주일에 한 번(두 시간씩) 미술사 강의를 시작했다.

11월,『진단학보(震檀學報)』제6권에「조선탑파의 연구 1」을 발표했다.〔이후 제10권(1939. 4)과 제14권(1941. 6)에 후속 발표하여 총 삼 회 연재로 완결됨〕

1934년에 발표한「우리의 미술과 공예」라는 글의 일부분인 '고려의 도자공예' '신라의 금철공예' '백제의 미술' '고려의 부도미술' 등 네 편이『조선총독부 중등교육 조선어 및 한문독본』에 수록되었다.

「고려도자」(1월 2-3일,『동아일보』), 「고구려 쌍영총」(1월 5-6일,『동아일보』), 「신라와 고려의 예술문화 비교 시론」(9월,『사해공론』) 등을 발표했다.

## 1937(33세)

「고대미술 연구에서 우리는 무엇을 얻을 것인가」(1월,『조선일보』), 「불교가 고려 예술의욕에 끼친 영향의 한 고찰」(11월,『진단학보』제8권) 등을 발표했다.

## 1938(34세)

「소위 개국사탑(開國寺塔)에 대하여」(9월,『청한』), 「고구려 고도(古都) 국내성 유관기(遊觀記)」(9월,『조광』) 등을 발표했다.

## 1939(35세)

일본 호운샤(寶雲舍)에서『조선의 청자(朝鮮の靑瓷)』를 출간했다.

「청자와(靑瓷瓦)와 양이정(養怡亭)」(2월,『문장』), 「선죽교변(善竹橋辯)」(8월,『조광』), 「삼국미술의 특징」(8월 31일,『조선일보』), 「나의 잊히지 못하는 바다」(8월,『고려시보』) 등을 발표했다.

## 1940(36세)

만주 길림(吉林)에서 부친이 별세했다.

「조선문화의 창조성」(1월 4-7일, ,『동아일보』), 「조선 미술문화의 몇 낱 성격」(7월 26-27일, 『조선일보』), 「신라의 미술」(2-3월,『태양』), 「인재(仁齋) 강희안(姜希顔) 소고」(10-11월,

『문장』), 「인왕제색도」(9월, 『문장』), 「조선 고대의 미술공예」(『モダン日本』 조선판) 등을
발표했다.

## 1941(37세)
자본을 댄 고추 장사의 실패로 석 달 동안 병을 앓았다.
7월, 개성부립박물관장으로서 『개성부립박물관 안내』라는 소책자를 발행했다. 혜화전문학
교(惠化專門學校)에서 「불교미술에 대하여」라는 강연을 했다.
9월, 자신의 죽음을 예견하고서 필생의 두 가지 목표였던 한국미술사 집필과 공민왕(恭愍王)
을 소재로 한 문학작품을 남기지 못한 것을 아쉬워했다.
「조선미술과 불교」(1월, 『조광』), 「조선 고대미술의 특색과 그 전승문제」(7월, 『춘추』), 「고
려청자와(高麗靑瓷瓦)」(11월, 『춘추』), 「약사신앙과 신라미술」(12월, 『춘추』), 「유어예(遊
於藝)」(4월, 『문장』) 등을 발표했다.

## 1943(39세)
6월 10일, 도쿄에서 개최된 문부성(文部省) 주최 일본제학진흥위원회(日本諸學振興委員會)
예술학회에서 환등(幻燈)을 사용하여 논문 「조선탑파의 양식변천」을 발표했다.
「불국사의 사리탑」(『청한』)을 발표했다.

## 1944(40세)
6월 26일, 간경화로 사망했다. 묘지는 개성부 청교면(靑郊面) 수철동(水鐵洞)에 있다.

## 1946
제자 황수영에 의해 첫번째 유저 『송도고적』이 박문출판사에서 출간되었다.(이후 거의 대부
분의 유저가 황수영에 의해 출간되었다)

## 1948
『진단학보』에 세 차례 연재했던 「조선탑파의 연구」(기1)와 생의 마지막까지 일본어로 집필
한 「조선탑파의 연구」(기2)를 묶은 『조선탑파의 연구』가 을유문화사에서 출간되었다.

## 1949
미술문화 관계 논문 서른세 편을 묶은 『조선미술문화사논총』이 서울신문사에서 출간되었다.

## 1954
『조선의 청자』(1939)를 제자 진홍섭이 번역하여, 『고려청자』라는 제목으로 을유문화사에서
출간했다.

## 1955
5월, 일문(日文)으로 집필된 미발표 유고인 '조선탑파의 연구 각론' 일부가 「조선탑파의 양
식변천 각론」이라는 제목으로 『동방학지』 제2집(연세대학교 동방학연구소)에 번역 수록되
었다.

## 1958

미술문화 관련 글, 수필, 기행문, 문예작품 등을 묶은 소품집 『전별(餞別)의 병(瓶)』이 통문관에서 출간되었다.

## 1963

앞서 발간된 유저에 실리지 않은 조선미술사 논문들과 미학 관계 글을 묶은 『조선미술사급미학논고』가 통문관에서 출간되었다.

## 1964

미발표 유고 「조선건축미술사 초고」가 『한국건축미술사 초고』(필사 등사본)라는 제목으로 고고미술동인회에서 출간되었다.

## 1965

생전에 수백 권에 이르는 시문집에서 발췌해 놓았던 조선회화에 관한 기록이 『조선화론집성』 상·하(필사 등사본) 두 권으로 고고미술동인회에서 출간되었다.

## 1966

2월, 뒤늦게 정리된 미발표 유고를 묶은 『조선미술사료』(필사 등사본)가 고고미술동인회에서 출간되었다.
12월, 1955년 발표된 「조선탑파의 양식변천 각론」에 이어, 「조선탑파의 양식변천 각론 속」이 『불교학보』(동국대학교 불교문화연구소) 제3·4합집에 번역 수록되었다.

## 1967

3월, 탑파 연구 관련 미발표 각론 예순여덟 편이 『한국탑파의 연구 각론 초고』(필사 등사본)라는 제목으로 고고미술동인회에서 출간되었다.

## 1974

삼십 주기를 맞아 한국미술사학회에서 경북 월성군 감포읍 문무대왕 해중릉침(海中陵寢)에 '우현 기념비'를 세웠고, 6월 26일 인천시립박물관 앞에 삼십 주기 추모비를 건립했다.

## 1980

이희승·황수영·진홍섭·최순우·윤장섭·이점옥·고병복 등의 발의로 '우현미술상(Uhyun Scholarship Fund)'이 제정되었다.

## 1992

문화부 제정 '9월의 문화인물'로 선정되었다.
9월, 인천의 새얼문화재단에서 고유섭을 '제1회 새얼문화대상' 수상자로 선정하고 인천시립박물관 뒤뜰에 동상을 세웠다.

## 1998

제1회 '전국박물관인대회'에서 제정한 '자랑스런 박물관인' 상 수상자로 선정되었다.

**1999**

7월 15일, 인천광역시에서 우현의 생가 터 앞을 지나가는 동인천역 앞 대로를 '우현로'로 명명했다.

**2001**

제1회 우현학술제「우현 고유섭 미학의 재조명」이 열렸다.

**2002**

제2회 우현학술제「한국예술의 미의식과 우현학의 방향」이 열렸다.

**2003**

제3회 우현학술제「초기 한국학의 발전과 '조선'의 발견」이 열렸다.
11월, 지금까지의 '우현미술상'을 이어받아, 한국미술사학회가 우현 고유섭의 학문적 업적을 기리기 위해 '우현학술상'을 새로 제정했다.

**2004**

제4회 우현학술제「실증과 과학으로서의 경성제대학파」가 열렸다.

**2005**

제5회 우현학술제「과학과 역사로서의 '미'의 발견」이 열렸다.
4월 6일, 인천시립박물관에서 제1회 박물관 시민강좌「인천사람 한국미술의 길을 열다: 우현 고유섭」이 인천 연수문화원에서 열렸다.
8월 12일, 우현 고유섭 탄생 100주년을 기념하여 인천문화재단에서 국제학술심포지엄「동아시아 근대 미학의 기원: 한·중·일을 중심으로」와「우현 고유섭의 생애와 연구자료」전(인천종합문화예술회관)을 개최했다.
8월, 고유섭의 글을 진홍섭이 쉽게 풀어 쓴 선집『구수한 큰 맛』이 다할미디어에서 출간되었다.

**2006**

2월, 인천문화재단에서 2005년의 심포지엄과 전시를 바탕으로 고유섭과 부인 이점옥의 일기, 지인들의 회고 및 관련 자료들을 묶어『아무도 가지 않은 길』을 출간했다.

**2007**

11월, 열화당에서 2005년부터 고유섭의 모든 글과 자료를 취합하여 기획한 '우현 고유섭 전집'(전10권)의 일차분인 제1·2권『조선미술사』상·하, 제7권『송도의 고적』을 출간했다.

**2010**

1월, 열화당에서 '우현 고유섭 전집'(전10권)의 이차분인 제3·4권『조선탑파의 연구』상·하, 제5권『고려청자』, 제6권『조선건축미술사 초고』를 출간했다.

# 찾아보기

又玄 高裕燮 全集

1. 朝鮮美術史 上  2. 朝鮮美術史 下  3. 朝鮮塔婆의 硏究 上
4. 朝鮮塔婆의 硏究 下  5. 高麗靑瓷  6. 朝鮮建築美術史 草稿  7. 松都의 古蹟
8. 又玄의 美學과 美術評論  9. 朝鮮金石學  10. 餞別의 甁

又玄 高裕燮 全集 發刊委員會

자문위원  황수영(黃壽永), 진홍섭(秦弘燮), 이경성(李慶成), 고병복(高秉福)
편집위원  제1, 2, 7권—허영환(許英桓), 이기선(李基善), 최열, 김영애(金英愛)
          제3, 4, 5, 6권—김희경(金禧庚), 이기선(李基善), 최열, 이강근(李康根)

# 高麗靑瓷  又玄 高裕燮 全集 5

초판발행 2010년 2월 1일  발행인 李起雄  발행처 悅話堂
경기도 파주시 교하읍 문발리 520-10 파주출판도시 전화 (031)955-7000, 팩스 (031)955-7010
www.youlhwadang.co.kr  yhdp@youlhwadang.co.kr
등록번호 제10-74호  등록일자 1971년 7월 2일
편집위원 백태남  기획 이수정  편집 조윤형  북디자인 공미경 이민영
인쇄·제책 (주)상지사피앤비

*값은 뒤표지에 있습니다.

ISBN 978-89-301-0367-1  978-89-301-0290-2(세트)
Published by Youlhwadang Publishers.
**Goryeo Celadon Porcelain** © 2010 by Youlhwadang Publishers. Printed in Korea.

이 도서의 국립중앙도서관 출판시도서목록(CIP)은 e-CIP 홈페이지(http://www.nl.go.kr/cip.php)에서
이용하실 수 있습니다.(CIP제어번호: CIP2009004188)

*이 책은 '인천문화재단'으로부터 출간비용의 일부를 지원받아 제작되었습니다.